Urban Wilderness

Edition Angewandte

Book Series of the
University of Applied Arts Vienna

Edited by Gerald Bast, Rector

editıon: ˈʌngewʌndtə

Urban Wilderness

Begegnung mit urbaner Natur | Encounter Urban Nature

Roland Maurmair (Hg./Ed.)

Birkhäuser
Basel

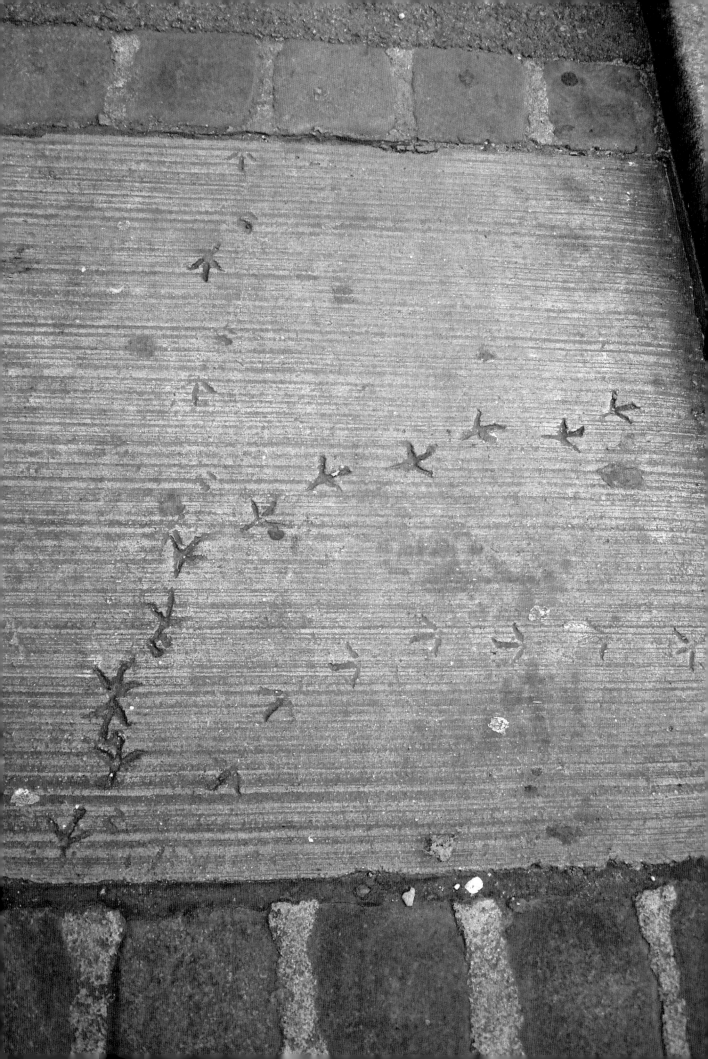

für Großvaters Kinder

to Grandfathers children

Inhalt

Content

Vorwort

Roland Maurmair

Sind Sie bereit für die urbane Wildnis?

Dann folgen Sie den Spuren, die das Leben in unserer städtischen Umwelt in all seinen Facetten zeigt. Das Wilde macht vor dem Urbanen nicht halt. Auch wenn wir versuchen, es einzudämmen, gelingt es uns letztendlich nicht, die Natur endgültig zu zähmen. Dieses Buch will ein Plädoyer für ein Leben miteinander sein: Die Sammlung verschiedener Perspektiven unterschiedlicher Disziplinen steht analog zur Vielfalt, mit der sich die urbane Natur offenbart.

Gemeinsam ist den Autorinnen und Autoren ihr Blick auf das Wildwuchernde und Wildlebende, das neben der domestizierten Natur seinen Platz in den Ritzen und Spalten sowie in den Büschen und Bäumen findet. Gleichzeitig soll mit der Publikation ein kleiner Beitrag zur Sensibilisierung unserer Wahrnehmung geleistet werden, um das zu beachten, was um uns wächst und lebt.

Dieses Buch ist für draußen gedacht – nehmen Sie es mit, bei jeder Witterung.

Are you prepared for urban wilderness?

If this is the case, follow the traces, that show life in our urban environment in all its variability. Wildness is not impeded by urbaness. Even if we try to restrain it, we will not succeed in the end to tame, to cultivate nature. This book is supposed to be a pleading for a life with each other: the collection of various perspectives of different disciplines is to be seen analogous to the diversity, that urban nature offers.

What the authors have in common is their view of the wild-growing and the wild-living. This finds its place next to domesticated nature in cracks and gaps, in bushes and trees. At the same time this publication aims at making us a little more sensitive in our perception, to observe and respect what grows and lives around us.

This book is intended to be used outdoors – take it with you, in all weathers.

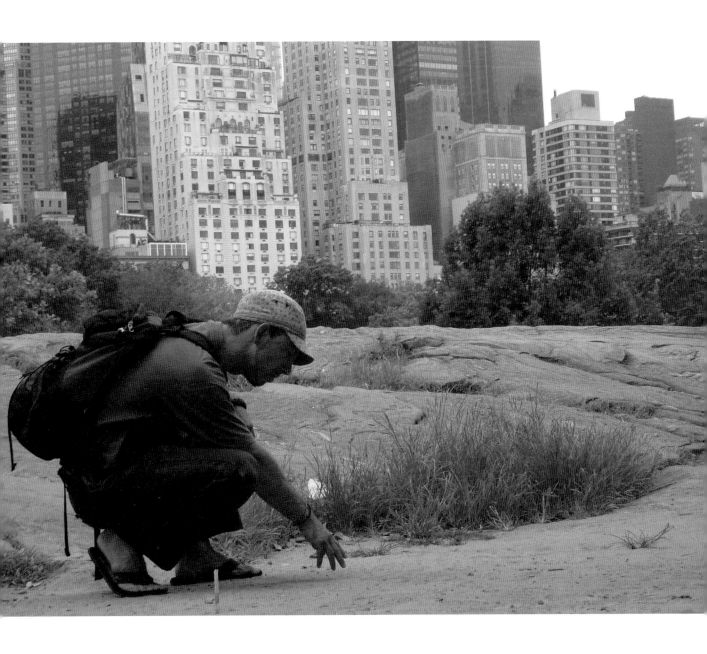

Verborgenes Wissen

Der Schöpfer versammelte alle seine Geschöpfe um sich und sagte: „Ich will etwas vor den Menschen verstecken, bis sie dafür bereit sind. Es ist die Erkenntnis, dass sie ihre eigene Realität erschaffen."

Der Adler sagte: „Gib es mir, ich werde es auf den Mond bringen."
Der Schöpfer sagte: „Nein. Eines Tages werden die Menschen dorthin fliegen und es finden."
Der Lachs sagte: „Ich werde es am Meeresgrund begraben."
„Nein. Auch dorthin werden die Menschen kommen."
Der Büffel meinte: „Ich werde es auf den Great Plains verstecken."
Der Schöpfer sagte: „Sie werden in das Fleisch der Erde schneiden und sogar dort werden sie es finden."
Großmutter Maulwurf, die nah am Busen von Mutter Erde wohnt und keine physischen Augen hat, die jedoch alles mit spirituellen Augen betrachtet, sagte: „Leg es in die Menschen hinein."

Und der Schöpfer sagte: „Es ist vollbracht."

Hidden Knowledge

The Creator gathered all of Creation and said, "I want to hide something from the humans until they are ready for it. It is the realization that they create their own reality."

The eagle said, "Give it to me, I will take it to the moon."
The Creator said, "No. One day they will go there and find it."
The salmon said, "I will bury it on the bottom of the ocean."
"No. They will go there too."
The buffalo said, "I will bury it on the Great Plains."
The Creator said, "They will cut into the skin of the Earth and find it even there."
Grandmother Mole, who lives in the breast of Mother Earth, and who has no physical eyes but sees with spiritual eyes, said, "Put it inside of them."

And the Creator said, "It is done."

Lakota

Stadt.Leben.Forschung

Town.Life.Science

Roland Maurmair

Die Wildnis beginnt vor der Haustür, nur nehmen wir sie meist nicht als solche wahr. Gewohnt an moderne Technologien und geprägt von einer Vielzahl medialer Kanäle, verliert der heutige Stadtmensch zunehmend die Fähigkeit, sich ohne Navigations-App in seiner urbanen Umwelt, geschweige denn in freier Natur, zurechtzufinden. Irgendwie isoliert und ohne Bezug zu anderen Mitgeschöpfen bestreiten wir unseren Alltag. Geht dabei nicht ganz Wesentliches verloren, lässt sich hier fragen. Was ist dran an der Rede vom Natur-Defizit-Syndrom? Provokant formuliert könnte man vorschlagen, statt Antidepressiva einzunehmen lieber einen Waldspaziergang zu machen, und darüber nachdenken, ob wir die sogenannten Zivilisationskrankheiten – von Aufmerksamkeitsdefizitsyndrom bis zum Burnout – am besten mit „Natur" behandeln sollten.

Wir holen uns die Natur in Form von Zimmerpflanzen und Haustieren ins Heim, im urbanen Raum begegnen wir ihr in Form von kultivierten Parkanlagen oder anderen landschaftsarchitektonischen Grünflächen. Das ist Natur, wie sie uns gefällt. Auch die an die Stadt angrenzenden Waldflächen und Monokulturen, Kulturland sozusagen, nehmen wir als natürliche Umgebung wahr. Ambivalent hingegen ist unsere Beziehung zur urbanen Wildnis, wenn unsere Gehsteige von unerwünschten Gewächsen gereinigt werden müssen und Tiere wie Taube, Marder oder Fuchs zu Problemkindern werden.

Wilderness begins in front of your entrance door, we however most frequently do not notice that. Today's citizen is used to modern technologies and coined by a number of channels of media, thus he loses more and more the capacity to find his way in his urban surroundings or, still less, in open nature, also without navigation-App. We live our everyday life somehow isolated and without contact to other co-creations. In the course of that however, most important aspects get lost, do they not? Nature-deficit-syndrom, what is true about this? Provocatively spoken, one could suggest: instead of taking anti-depression pills, go for a walk through the woods and think about curing so called diseases of civilization – from attention-deficiency-syndrom to burn-out – most efficiently by nature.

We install nature in our homes with indoor plants and pets, in the urban area we encounter nature in over-cultivated parks or other "landscape-architectural" green areas. That is nature how we like it. Also the woods just outside town and the mono cultures, so called cultivated land, we register as natural environment. Our relationship to urban wilderness is, however, an ambiguous one, when our pavements have to be cleaned from unwanted plants and animals like pigeons, martens and foxes become a problem.

It might seem paradox, but it is mainly an attempt of the urban population to maintain and protect wilderness-areas

Paradoxerweise sind es vorrangig Bestrebungen der Stadtbevölkerung, Wildnisgebiete zu erhalten und zu schützen und Renaturierungsprozesse zu initiieren. Gleichsam paradox ist es, dass der ländliche Raum zusehends verstädtert, während in der urbanen Bevölkerung die Sehnsucht nach Natürlichkeit wächst. Es ist sozusagen en vogue, sich biologisch zu ernähren, für Umweltschutz zu sein und Nachhaltigkeit zu unterstützen – dies hat mittlerweile auch die Werbung erkannt.

and to initiate renaturation processes. It is equally paradox, that the rural areas are more and more urbanized, while the urban population longs increasingly for everything natural. It is en vogue to have biological food, to support environmental protection and sustainability – also advertising has in the meantime recognized this -.

The more we gain distance from nature due to cultivating-processes and technological development, the more our

Je mehr wir uns durch Kultivierungsprozesse und Technisierung von der Natur entfernen, desto größer wird auch unsere Sehnsucht nach ihr. Doch scheint es, dass es uns zusehends schwerer fällt, diese Natürlichkeit zu erleben. Denn je mehr wir uns mit abstrahierter Natur umgeben, umso mehr gewöhnen wir uns auch daran. Wir entfernen

longing for nature increases. It seems however, that we find it increasingly difficult to experience this simplicity – naturalness. The more we are surrounded by abstracted nature the more we get used to it. We withdraw from our own naturalness due to moving more and more in artificial worlds and being distracted by media-attractions. There

uns von unserer eigenen Natürlichkeit, weil wir uns zunehmend in künstlichen Welten bewegen und uns von medialen Reizen ablenken lassen. Und doch schwelgt eine Sehnsucht nach Wildnis in uns, die sich nicht mit Abstraktion befrieden lässt.

Sehnsucht Wildnis

Der Begriff „Wildnis" hat im Laufe der Zeit einen Paradigmenwechsel vollzogen. War Wildnis früher negativ besetzt und galt als unbeherrschbar und bedrohlich, ist sie heute als Gegenentwurf zur Kultur zu verstehen – und die Sehnsucht nach ihr auch mit einer Sehnsucht nach Freiheit gleichzusetzen. „Von dieser im emanzipatorisch-aufklärerischen Sinne als Symbol für Freiheit verstandenen Wildnis ist eine andere positive Bedeutung zu unterscheiden, die rückgewandt ist: Wildnis als Ursprünglichkeit, als die von der Kultur unverdorbene Harmonie."[1] Es ist eine Ursprünglichkeit, wie Kinder sie besitzen, bevor sie im Laufe ihres Lebens zunehmend „kultiviert" werden. Die Sehnsucht danach bleibt uns aber erhalten und diese kann durchaus durch Erleben von Natur gestillt werden – ein Tag voller sinnlicher und alle Sinne ansprechender Erlebnisse und Abenteuer im Freien verschafft uns eine gesteigerte Naturverbundenheit. Und diese wiederum führt automatisch zu einer verstärkten Wahrnehmung. Im Buch „Das letzte Kind im Wald" des bekannten US-amerikanischen Autors Richard Louv heißt es dazu: „Der Schutz der Natur hängt keineswegs nur von der politischen Kraft der Umweltorga-

1 KANZLER, Gisela in: Vieldeutige Natur. Bielefeld 2009, S. 269

is still a desire for wilderness within us which cannot be satisfied by abstraction.

Desire wilderness

The term wilderness has – in the course of time - undergone paradigm shifts. Wilderness used to have a negative connotation, it was not controllable and threatening. Nowadays wilderness is understood as alternative plan to culture, whereby the desire, the longing for wilderness can be seen as longing for freedom at the same time. "One has to differentiate between this emancipatory progressive meaning of wilderness, as symbol for freedom, and the also positive meaning, wilderness as originality, as harmony that has not been spoilt by culture."[1] It is an originality that children have and show before they are "cultivated" in the course of their lives. The desire for wilderness however, remains in us and can be satisfied by experiencing nature – an outdoor day full of sensual adventures and such for all senses creates a stronger relationship with nature, and, this in return, leads automatically to a better awareness. In the book "The last child in the woods" by the US-American author Richard Louv we read: "The protection of nature is not only dependent on the political power of the environmental organizations but at least as important, also on the quality of the relationship between young people and nature

1 KANZLER, Gisela in: Vieldeutige Natur. Bielefeld 2009, p. 269

nisationen, sondern mindestens eben- so von der Qualität der Beziehung zwischen jungen Menschen und der Natur ab, davon, wie und ob junge Menschen eine Bindung zur Natur entwickeln."[2]

Eine erhöhte Aufmerksamkeit gegenüber seiner Umwelt erlaubt es uns, auch in der Stadt mehr Natur wahrzunehmen. Der urbane Raum bietet mehr „Wildnis" als es zunächst den Anschein hat, man denke nur an die vielen tierischen Kulturfolger, mit denen wir unseren urbanen Lebensraum teilen, oder auch an die Pflanzen, die ohne menschliches Zutun in Ritzen und Spalten siedeln.

Nun liegt es an uns, mehr das Kind in uns zu wecken und mit dessen Wahrnehmung der Umwelt zu begegnen. Natur braucht keine Werbung, nur Aufmerksamkeit.

2 LOUV, Richard: Das letzte Kind im Wald. Weinheim und Basel, 2011, S. 173

and how, and if, young humans develop an affinity to nature."[2]

An increased alertness towards the environment makes it possible for us to become more aware of nature also in town. The urban region offers more "wilderness" than one might believe at first sight, just think of the faunal followers of culture, with which we live together in our urban region. Also think of the plants growing the gaps and cracks without any human help.

Thus it is up to us to behave more like children and to try to look at our environment with childish interest and alertness. Nature does not need any advertising just attention.

2 LOUV, Richard: Das letzte Kind im Wald. Weinheim und Basel, 2011, p. 173

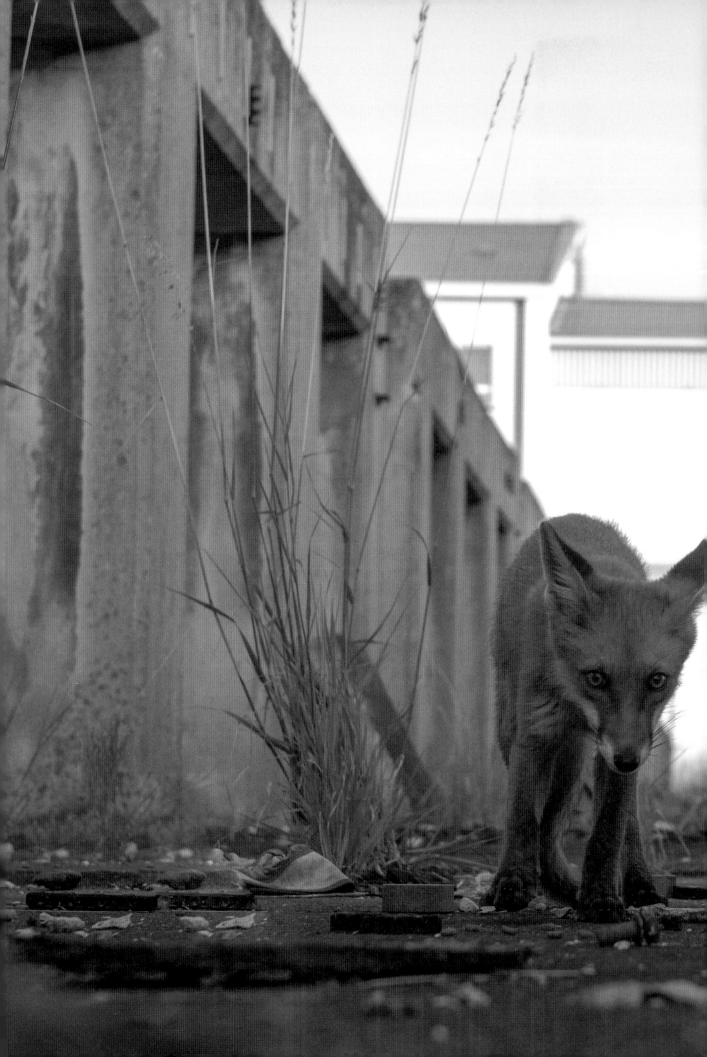

Wildtiere in Wien

Wild animals in Vienna

Frederik Sachser & Richard Zink

Zwischen Wienerwald und Donau-Auen bietet Wien nicht nur den 1,7 Millionen Einwohnern stadtnahe Erholungsorte, sondern stellt auch zahlreichen Wildtieren große und vielseitige Lebensräume zu Verfügung. Wie in vielen Städten Europas leben verschiedene Wildtiere jedoch auch innerhalb der Stadtgrenzen und nutzen die daraus entstehenden Vorteile. Entscheidend für ein konfliktfreies Zusammenleben von Mensch und Tier ist neben der Wildart oftmals der Ort und die Häufigkeit ihres Auftretens, die Anzahl und ihr Verhalten. Wenngleich Marder manchem Autobesitzer lästig werden können, so stellt beispielsweise ein Wildschwein in der Innenstadt doch ein ernstzunehmendes Problem dar. Das Forschungsinstitut für Wildtierkunde und Ökologie der Veterinärmedizinischen Universität Wien führt im Rahmen des Projektes „Wildtiere in Wien" fortwährend Untersuchungen durch, um den Status quo festzustellen und möglichen Konflikten durch rechtzeitiges Handeln vorbeugen zu können.

The area between the Vienna Woods and the Danube flood plains offers 1.7 million inhabitants a recreation area close to town, in addition it offers numerous wild animals spacious places of living and such of great variability. As in many other European towns too, various wild animals live also within the town and make use of the resulting advantages. A peaceful coexistence without conflicts between man and animal depends on the animal species and often on the locality, the frequency of occurrence, the number and the behaviour. For some car owners a marten might become a nuisance, a wild boar however, in the city center is a much more severe problem. The Research Institute of Wildlife Ecology at the University of Veterinary Medicine, Vienna, continuously looks into this problem within the project "Wild Animals in Vienna", in order to know the status quo and to act in time to prevent possible conflicts.

Neben dem Sammeln und Auswerten von Spuren und Beobachtungen wird unter anderem analysiert, welche Bereiche der Stadt Wien zukünftig genauer erforscht werden sollten. Mit Hilfe

The collecting and evaluating of traces and observations is one issue, another is to analyze, which parts of Vienna have to be investigated more in detail. With the help of analysis of habitats areas

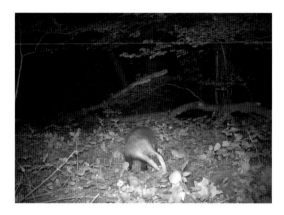

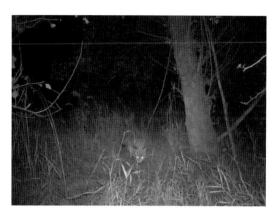

von Habitatanalysen können Flächen identifiziert werden, welche ausreichend Nahrung und Deckung bieten und theoretisch als Reproduktionsstandort für z.B. Wildschweine dienen. Dies macht deutlich, wie wichtig und notwendig Kenntnisse über die Lebensweise von Wildtierarten sind. Füchsen (Vulpes vulpes), Mardern (Mustelidae), Wildschweinen (Sus scrofa) und einigen weiteren Arten dienen unter anderem organische Abfälle als Nahrung. Entsprechend ist es wenig verwunderlich, diese Arten besonders nachts genau dort anzutreffen, wo sich tagsüber viele Menschen aufhalten und Mistkübel täglich gefüllt werden. Nicht weniger attraktiv sind auch die zahlreichen Weingärten oder Streuobstwiesen zwischen Wienerwald und Stadtgebiet, wo zahlreiche Nachweise von Dachs (Meles meles) und Co in direkter Nachbarschaft zu Wohngebieten vorliegen. Da Wildtiere solche Standorte gezielt aufsuchen, ist es essenziell, diese Gebiete zu überwachen und eine Ausbreitung problematischer Arten (vor allem des Wildschweines) in Richtung Stadtkern zu verhindern.

can be identified that offer sufficient food and hiding places and theoretically can serve as places of reproduction for e.g. wild boars. This shows clearly how important it is to be informed about ways of living of wild animal species. Foxes (Vulpes vulpes), martons (Musterlidae), wild boars (Sus scrofa) and a few other types feed on organic waste, at least partly. Consequently it is not surprising to encounter these species during nighttime in places where, during daytime, many people roam and waste-baskets are filled daily. Also the numerous vineyards or orchard-meadows between the Vienna Woods and the urban area are of interest, here we frequently find proof of the presence of badgers (Meles meles) and others occurring in direct neighbourhood to residential areas. As the wild animals come to these places on purpose it is essential to control these areas and to prevent the spreading of possible "troublemaker-species" (especially the wild boar) into the direction of the city.

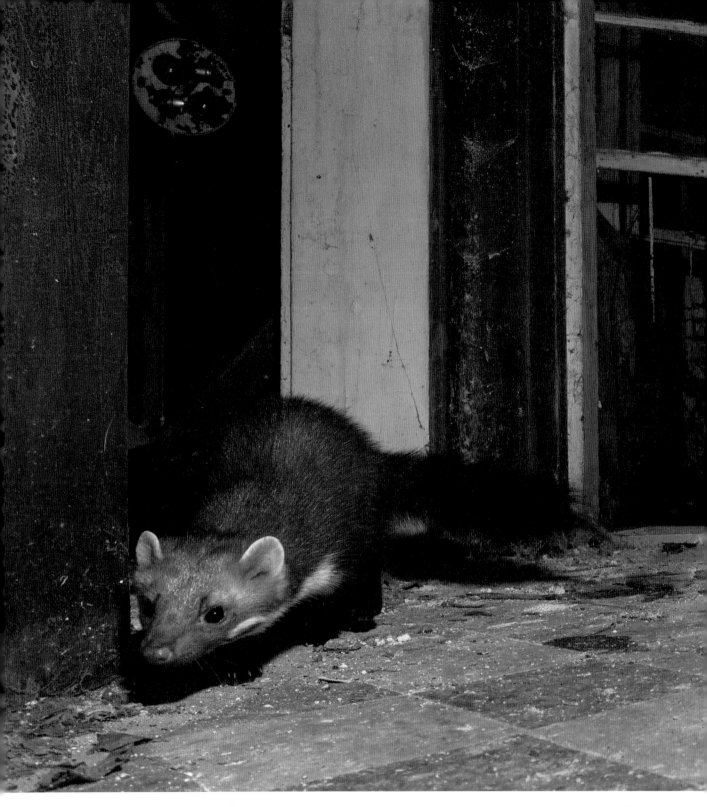

Die Ausbreitung und Wanderung von Wildtieren verläuft häufig entlang bestimmter Landschaftsstrukturen, weshalb diese Bereiche im Rahmen des Projektes „Wildtiere in Wien" genauer untersucht werden.

The spreading and wandering of wild animals leads along specific structures of the landscape, for that reason these areas are investigated in detail in connection with the project "Wild Animals in Vienna".

Bisherige Ergebnisse zeigen, dass Wildschweine in angrenzenden Bereichen Wiens erwartungsgemäß häufig vorkommen und vor allem auch auf Wiesen, Parkplätzen, in Weingärten und an Bachläufen am Stadtrand anzutreffen sind. Im Vergleich zu anderen Großstädten wie zum Beispiel Berlin liegen derzeit nur wenige Nachweise im Siedlungsgebiet vor, weshalb Konflikte und Schadmeldungen bisher relativ selten sind. Aufgrund des großen Konfliktpotenzials ist es aber gerade bei Wildschweinen besonders wichtig, die Situation stetig zu überwachen.

Dachse wiederum leben in unterirdischen Bauen und besiedeln Parks und Privatgärten ebenso wie außerstädtische Gebiete. Besonders häufig sind Nachweise im Westen von Wien, genauso finden sich diese aber auch bis weit in die Stadt hinein. Die ausgeprägte Wühlaktivität führt aufgrund der entstehenden Schäden immer wieder zu Konflikten mit Gartenbesitzern.

Das Vorkommen von Füchsen in Wien zeigt eine hohe Übereinstimmung mit denen von Dachsen. Sind genügend Nahrung und ausreichend Deckungsmöglichkeiten vorhanden, sind Füchse innerstädtisch beispielsweise auch im Wiener Prater anzutreffen.

Zusammenfassend lässt sich feststellen, dass in Wien einerseits viele Wildtiere vorkommen und andererseits nur relativ wenige Konflikte bekannt sind. Entsprechend scheint ein harmonisches Zusammenleben von Mensch und Wildtier unter den derzeitigen Voraussetzungen möglich.

Recent results show, that wild boars – as expected – occur frequently in areas bordering Vienna, especially in meadows, on parking places, vineyards and along small rivers in the outskirts. Compared to other large cities like Berlin, only few proofs of their occurrence exist, thus conflicts and reports on damages have been rare up to now. The potential of conflicts concerning wild boars being very high however, it is distinctly important to strictly control the situation.

Badgers live in subterranean lairs, they populate parks, private gardens and areas outside the town. Frequent proof is found mainly in the western parts of Vienna, they exist however, also further inside town. The massive digging activities lead to damages and thus frequently to conflicts with garden owners.

The occurrence of foxes in Vienna corresponds to that of the badgers. If sufficient food and covering permit it, foxes can also be encountered within town, in the area of the Viennese Prater e.g.

Concluding, it can be said, that Vienna offers space of living to quite a number of wild animals and that conflicts are rather rare. Thus a coexistence in harmony between man and wild animal seems possible under today's conditions.

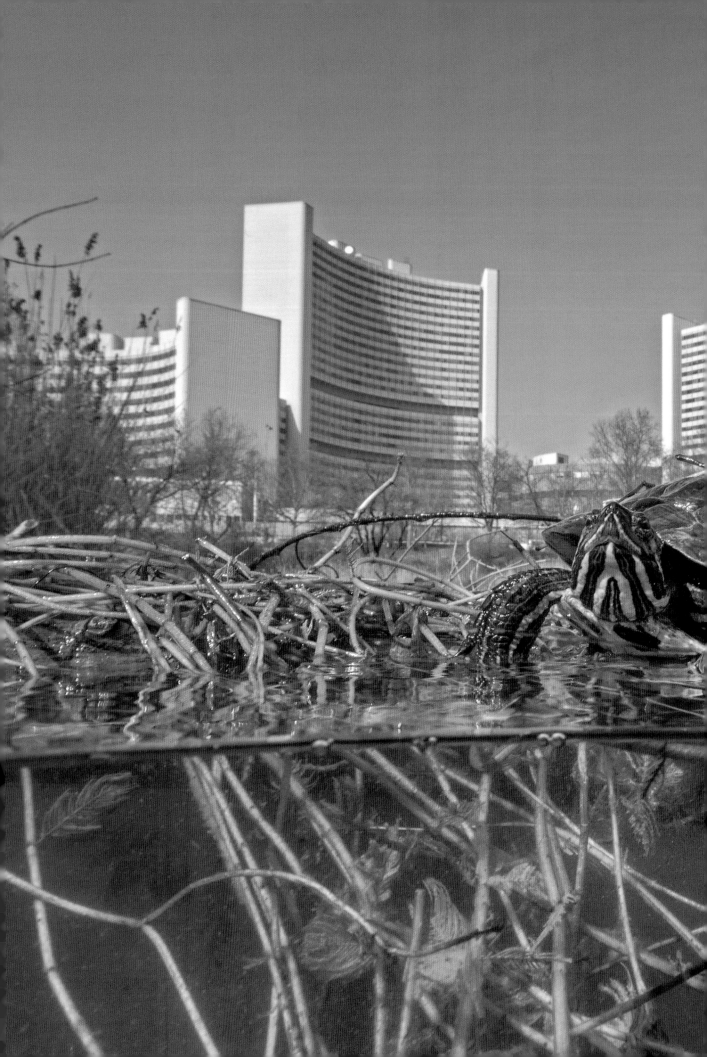

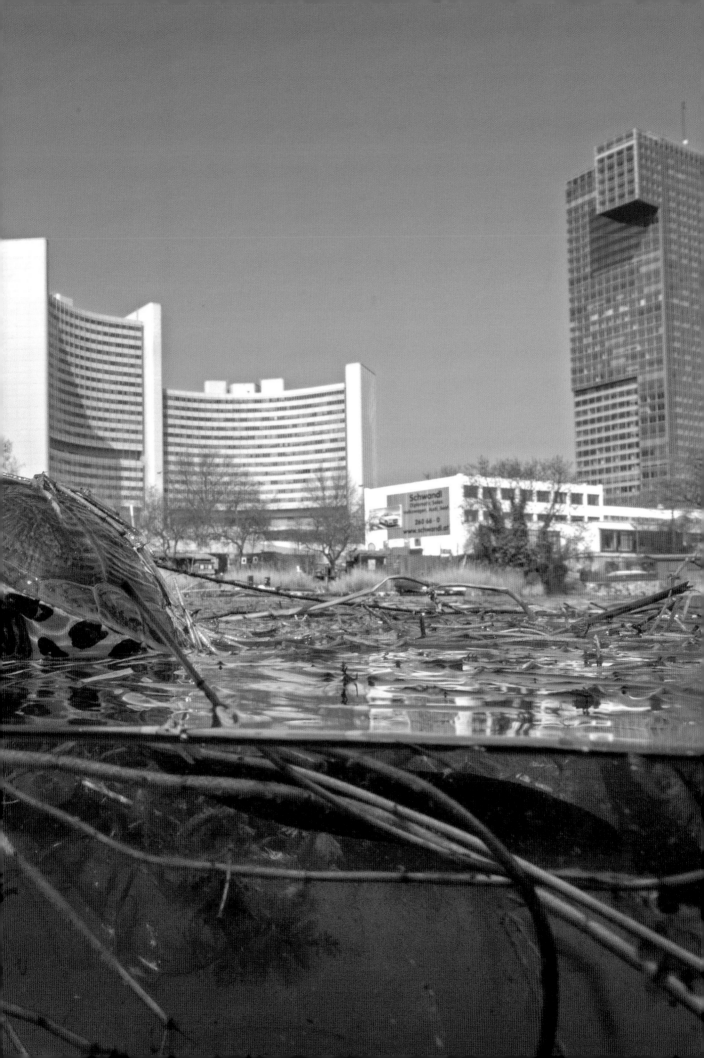

Auf Fotosafari

On photo-safari

Verena Popp-Hackner & Georg Popp

Es ist 22.00 Uhr in Ottakring. Ein ferngesteuerter Blitz ist montiert in der Hoffnung, genau jenen Bereich (indirekt) auszuleuchten, den nun bald ein Fuchs queren soll. Dadurch kann ich aus sicherer Entfernung fotografieren, während ich mir über die Reichweite des Blitzes kein Kopfzerbrechen machen muss. Der Fuchs wird kurz zögern, dann blitzschnell auf die Mauer springen und verschwinden. Das Ganze wird keine drei Sekunden dauern. Wieso ich das so genau weiß? Weil ich gestern auch schon da war und vorgestern auch – und auch vorvorgestern. Und auch letzte Woche. Und jedes Mal war es so. Es beschreibt unseren Arbeitsalltag im Multimedia-Projekt Wiener Wildnis.

It's 10 p.m. in Ottakring. A remote-controlled flashlight has been mounted in the hope, that it will emit light just into that area, through which the fox will soon pass. I can then take a photo in safe distance and no longer have to think about the range of the flashlight. The fox will most probably hesitate for an instant and then he will quickly jump onto the wall and disappear. The whole action will not take longer than 3 seconds, I can tell you this that precisely as I watched him yesterday and day before yesterday, and also last week. Every time it was the same, this describes our working-everyday life in the multimedia-project Viennese Wilderness.

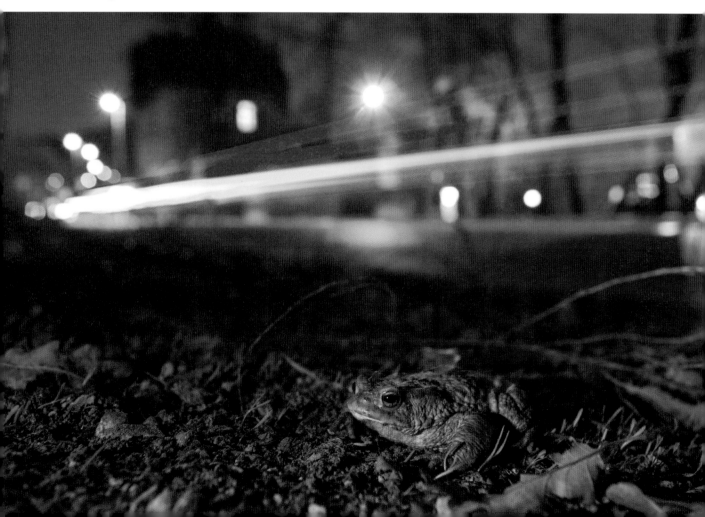

Wiener Wildnis entsprang keiner plötzlichen Eingebung, sondern ist langsam gekeimt. Sich kopfüber in ein Abenteuer unbekannten Ausgangs zu stürzen, liegt uns zwar schon auch, in diesem Fall hatten wir aber unsere Hausaufgaben gemacht. Doch für uns einfache Landschaftsfotografen war die Hemmschwelle, sich der absehbar intensiven „Wildlife"-Fotografie, dem Filmen, Erstellen von Zeitraffer-Videos oder Trailern zu widmen, eine Weile lang zu hoch. Wir wohnen aber am westlichen Stadtrand von Wien, nahe dem Wienerwald. Hier, am Fuße der Wiener Weinberge, stehen Begegnungen mit Tieren selbst im Alltag fast an der Tagesordnung.

Viennese Wilderness, this project did not come up suddenly, it has developed slowly. To get entangled headlong in an adventure with uncertain end might well be of interest for us, however, in this case we had finished all our preparations. We are simple landscape-photographers, it took us some time to overcome the barrier to change to obviously intense wildlife-photography, to film and to produce time-accelerating videos or trailers. We live in the western outskirts of Vienna, close to the Vienna Woods, this made the beginning easier, here at the beginning of the Viennese vineyards the encounter with animals also in everyday life is not unusual.

Wenn man lange genug und oft genug an einem dunklen Weg in Wien „auf der Lauer" liegt, lernt man die Bewohner eines Grätzels kennen. Jedenfalls jene, die nachts unterwegs sind. Diese Begegnungen machen das lange Warten etwas kurzweiliger. Eine alte Dame mit Rollator kommt meist gegen 23.00 Uhr

Patience is necessary, if one waits long and often enough along a dark path in Vienna one gradually gets to know the inhabitants of this small, typical part of the town, certainly those wandering around during nighttime. These encounters let time pass quickly while waiting. An old lady with a rolling walker comes

23

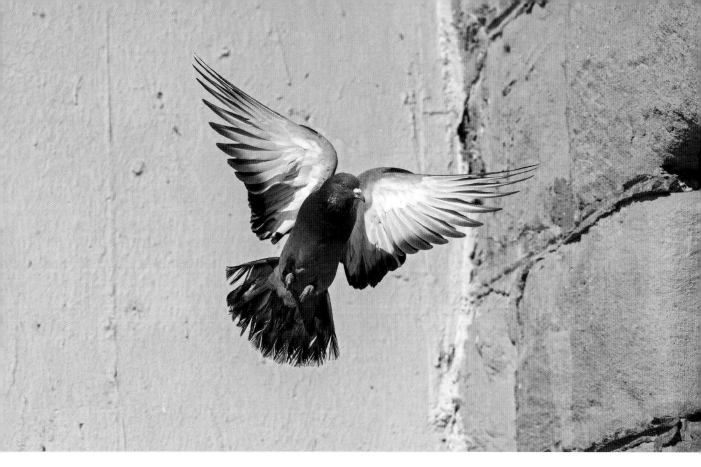

und ruft den Fuchs, weil er das angeblich hört. Nebenbei bringt sie ihm immer eine Tasse Hundefutter. Eine Gruppe netter junger Menschen kommt oft schon zur Dämmerung, macht es sich auf einem Mauersims bequem und hofft, die Füchse zu erspähen. Sie kennen die Füchse schon seit Jahren und haben sie auch mit ihren Handys oft fotografiert. „Seit wir die Füchse kennen, gehen wir abends viel öfter spazieren", sagt eine. „Und schaun viel weniger fern", lacht ihr Freund.

Auch über uns schütteln Naturfotografen-Kollegen oft ungläubig den Kopf, wenn wir ihnen erklären, dass Wien durchaus ein gutes Pflaster für Tierfotos ist. Wir wissen durch unsere Kinder und deren Freunde, wie wenig die Wiener selbst davon mitbekommen und wie wenig Kinder (bzw. Menschen überhaupt) in der Stadt heute noch direkten Bezug zur Natur haben. Das ist sowohl schade als auch problematisch, wenn man bedenkt, dass in absehbarer Zeit

more or less regularly round 11 p.m. and calls the fox, he is said to hear this, she brings along a bowl with dog-food. A group of young friendly people frequently come already at dusk and settle down at the ledge of the wall. They too hope to get to see the foxes, they have known them for years and have often taken photos with their mobile-phones. "Since we know the foxes we quite frequently take an evening walk", one of them says, her friend smiles and adds "and watch less TV".

Our colleagues in nature-photography often cannot believe us and are more than surprised when we tell them, that Vienna offers good possibilities for animal-photography. That the Viennese population does not realize this fact we know from our children and their friends and also, how little direct contact and relation children - and people in general - in town have with and to nature. This fact is a pity and it is also a problem considering the fact, that in

(ca. ab dem Jahr 2030) gut 80 Prozent der Weltbevölkerung in urbanen Ballungszentren leben werden. Es besteht aber auch Hoffnung, dieser Entwicklung etwas Positives abzugewinnen. Aufgrund ihrer Vielfalt an Biotopen, Kleinstlebensräumen und Nischen sind Metropolen von heute durchaus attraktiv für die Tier- und Pflanzenwelt. Macht man vermehrt darauf aufmerksam, so ergeben sich tolle Möglichkeiten, selbst für eingefleischte Städter, Natur direkt vor der Haustüre zu erleben – erreichbar ohne Auto oder Flugzeug, sondern zu Fuß oder mit öffentlichen Verkehrsmitteln. Manche modernen Metropolen haben das erkannt und investieren Geld und Energie in den Erhalt und Ausbau ihrer Grün- bzw. Erholungsräume. Wien ist eine davon. Für uns ergab sich daraus von Anfang an eine wichtige Prämisse: Ein Projekt über urbane Natur, das war uns rasch klar, würde keine Abrechnung mit Bauwahn, Luftverschmutzung, Verkehrshöllen, Stadtpolitik oder Ähnlichem sein.

the near future, roughly from 2030 onwards, more than 80% of the world's population will live in urban centres of population. There remains the hope, that this development will also have positive aspects. Today's mega cities offer a great variety in biotopes, smallest habitats as well as recess-possibilities and thus are attractive for the animal- and plant-world. When attention is focused on these facts, surprising possibilities arise astounding also for convinced townsmen. Nature can be experienced just outside the front door, to be reached not by car or plane, but on foot or by public transport. Some of the mega-cities have recognized this chance and invest money and energy to conserve and enlarge these green areas of recreation, Vienna is one of them. From the beginning of the project one main idea was clear and important to us: a project on urban nature, should not criticize building excesses, pollution, the hell of traffic, urban policy or similar points of discussion. From the

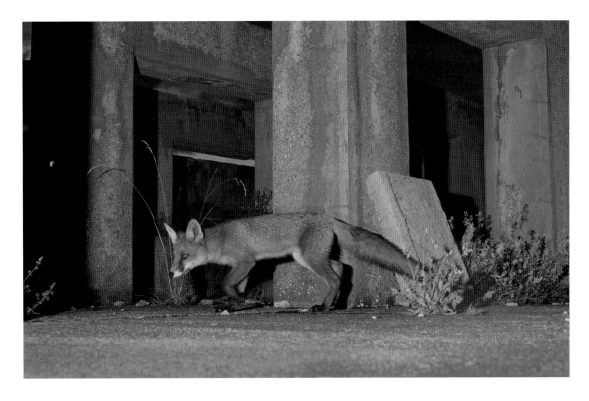

Neben dem Aspekt, unerwartete Tier-welt in städtischer Umgebung wahr-zunehmen, war uns von Beginn an ein positiver Grundtenor wichtig.

Zwischen 22.00 Uhr und Mitternacht kommen noch weitere Personen, die so-wohl mich als auch den Grund kennen, weshalb ich mit meinem „Kanonenrohr" – wie die meisten zu meinem 400-mm-Objektiv sagen – im Lichtschatten der Laternen stehe. Ein Architekt, ein pensi-onierter Fleischhauer und eine Gang von drei lustigen Jugendlichen. Einer von ihnen träumt davon, auch einmal Fil-mer zu werden. Seit er weiß, dass meine Fotos veröffentlicht werden, sagt er je-des Mal zu seinen Kumpels: „Ihr glaubt jetzt, was macht'n die für'n Mist, steht hier nur so herum oder was. Aber die hat gerade Megaspaß, das ist voll cool!"

beginning on a good atmosphere was next to the unexpected animal world in the urban surrounding very important.

Some more people come along between 10 p.m. and midnight, they know not only me but also the reason why I am standing in the shade of the light-pole armed with my gun-barrel, as most of them call my 400mm lens: an architect, a pensioned butcher and a gang of three amusing youngsters. One of these dreams also to be a filmer one day and since he knows, that my photos are published he tells his friends every time:"you think, she is just hanging around being a trouble maker, but no, she is just having a lot of fun, it's really cool."

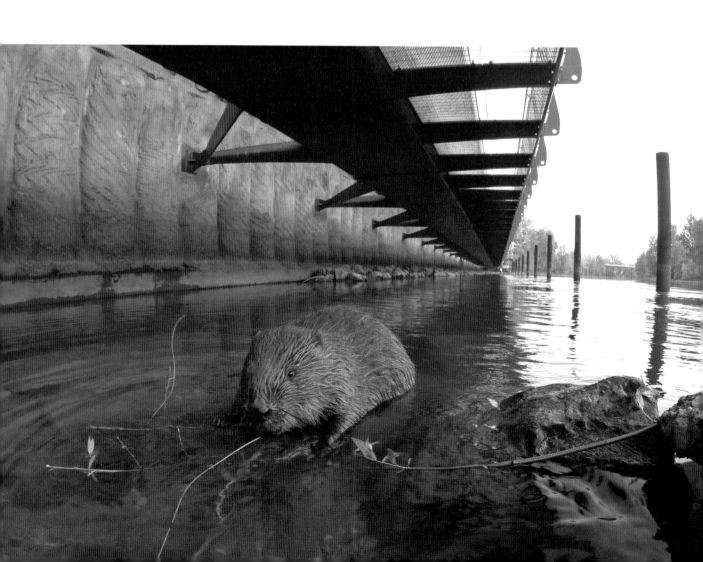

Die Natur in der Stadt kann also durchaus cool sein. Wieso ist Wien eigentlich so reich an Natur? Wien liegt eingebettet zwischen dem weit über 105.000 ha großen Wienerwald im Westen und den ausgedehnten Donau-Auen im Osten, eine der letzten ursprünglichen Auenlandschaften Mitteleuropas, deren 9.300 ha großer Nationalpark zu gut einem Drittel auf Stadtgebiet liegt. Von hier ausgehend ist es für viele Tiere ein Leichtes, in die Stadt einzudringen. Einmal angekommen, stellen viele Tiere fest, dass es auch innerhalb des Stadtgebietes jede Menge Lebensraum und noch mehr Nahrungsquellen gibt. Quer durch Wien hindurch zieht sich die Donau, die nicht wirklich durch den Stadtkern fließt und deren Uferbereiche in den vergangenen Jahren erstaunlich weitläufig renaturiert werden konnten. Aus der U-Bahn oder dem Auto heraus kann man, wenn man weiß, wohin man schauen muss, Biber- und Schwanenburgen entdecken. Parallel zur Donau verläuft das Entlastungsgerinne Neue Donau, das dem vorbildlichen Wiener Hochwasserschutz dient. Zwischen Donau und Neuer Donau entstand dadurch die sogenannte Donauinsel, ein 21,5 km langes, grünes Naherholungsgebiet. Eine ehemalige Flussschlinge der Donau, die Alte Donau, ist wiederum ein wahres Naturjuwel, ein See mit Badequalität mitten in der Stadt. Hier findet man nicht nur eine große Reiherkolonie, sondern unzählige Wasservögel, Fische und Pflanzen. An ihren Ufern stehen nach wie vor riesige Schwarzpappeln, die schon in jener Zeit ihre Blätter im Wind rauschen ließen, als hier noch Auwald wuchs. Vom Stephansdom aus ist die Alte Donau mit der U-Bahn in wenigen Minuten erreichbar. Sowohl der Biosphärenpark Wienerwald als auch der Nationalpark und die geschütz-

Nature in town can be really cool! How comes that Vienna is so rich in nature? Vienna is situated between the 105.000 ha large Vienna Woods in the west and the Danube flood plains in the east, one of the last original flood plains in Central Europe. This National Park covers 9.300 ha and more than a third belongs to the town area of Vienna. For many animals the access to the town is easy from here, once they have reached the town-area they notice that also within the town there are many possibilities to live and still more opportunities to get hold of food. The Danube flows through Vienna, not through the city itself, and its banks have been re-naturalized to a very large extent during the last years. Going by underground or by car it is possible to see, if you know where to look, constructions - beaver lodges and swan nests. Parallel to the Danube we have the so called "Entlastungsgerinne" New Danube, necessary for the exemplary Viennese flood protection. Between Danube and New Danube there is an island, the Danube Island, 21,5 km of length, an important greening local recreation area. Along a former sling of the Danube, the "Alte Donau" (Old Danube), is a real natural treasure, a lake of high water quality, a lake for bathing amidst the town. Not only a large colony of herons lives here but numerous other water-birds, fish and plants. Along the banks we find enormous black poplars, which were here and let their leaves rustle in the wind already when this area was woods of the floodplains. The Old Danube can be reached by underground from the city centre, St.Stephen, in a few minutes. The Biosphere Park Vienna Woods as well as the National Park and the protected areas with vineyards, and the numerous other dedicated green-

ten Weinbauflächen bzw. viele weitere gewidmete Grün- und Wasserflächen sorgen für harte Grenzen, wo keine Zersiedelung möglich ist und wo auch die sich stetig ausdehnende Großstadt nicht eindringen kann. Wien ist darüber hinaus, gemessen an seiner Fläche, das wasserreichste Bundesland Österreichs und liegt auch klimatisch gesehen sehr günstig für eine hohe Artenvielfalt. Viele wärmeliebende Tiere und Pflanzen stoßen an ihre nördlichen bzw. östlichen Verbreitungsgrenzen, viele im Norden Europas brütende Vögel hingegen kommen in den Wintermonaten auf Besuch.

Jede Menge „Stoff" also, der darauf wartet, fotografisch erzählt zu werden.

Nicht wenige von meinen nächtlichen Bekanntschaften hier in Ottakring haben sich schon vor mir erschreckt. Mittlerweile bin ich aber ein gewohnter Anblick für die nächtlichen Spaziergänger und Passanten, man tauscht ein paar Worte, fragt, wie es gelaufen ist, und zieht seines Weges. Ab Mitternacht versuche ich, möglichst nicht mehr in Gespräche verwickelt zu werden, zu schnell kann man den entscheidenden Moment verpassen, an dem der Fuchs den Weg quert und in den Büschen verschwindet. Eine elegante ältere Dame kommt noch von der U-Bahn-Station heraufspaziert. Fein angezogen, intensive Duftwolke – sieht nach Theaterbesuch aus. Ich sehe sie zum ersten Mal und sie erschrickt natürlich. Wenig „amused" schüttelt sie den Kopf und sagt: „Na, Sie traun sich was, da allein im Dunkeln stehen! In DER Gegend!" Sie selber hat damit offenbar kein Problem ...

Aus den Augenwinkeln sehe ich einen Schatten über eine kleine Wiese hu-

and water areas, respectively, make sure, that there are strict borders, behind which no building will be permitted, thus also the continuously growing town will get no opportunity to intrude. Moreover, gauged by its area, Vienna is the federal state with the highest abundance of water in Austria. Also the climate of Vienna helps it to be very rich in species, many warmth dependent species of animals and plants reach their northern or eastern borders of occurrence. On the other hand many birds breeding in Northern Europe come to Vienna during the winter months.

Lots of material waiting to be told about in photos....

Quite a few of my nightly acquaintances here in Ottakring were frightened by my appearance. In the meantime I have become a usual sight for the nightly walkers and passersby. We exchange a few words, ask how things have gone and continue. After midnight I try not to get entangled in any small talks, it could happen too quickly that one misses the decisive moment, when the fox passes the path and disappears in the bushes. An elegant elderly lady strolls from the underground station up the path, well dressed and an intense fragrance, looks like coming from the theatre. I see her for the first time, and of course she is startled. Not very amused she wonders and says:" Very daring of you to stand here in the darkness, all alone, in this area!" She herself obviously does not have any problem with this fact...

From the corner of my eye I see a shade slipping across the small meadow. There he is. Unfortunately he has realized the old lady and waits in the shade

schen. Er ist da. Leider hat er die alte Dame erspäht und wartet im Schutz einer Hecke. Wenn er umdreht und sich eine andere Route sucht, bin ich ca. vier Stunden umsonst hier herumgestanden und kann meine Sachen packen. „Na ja", meint die Dame kopfschüttelnd noch im Weitergehen. „Jeder, wie er will und kann, gell. Wenn'S glauben, dass des an Sinn macht ... Ich wohn' schon seit vierzig Jahren da und gehe jeden Tag hier vorbei. An Fuchs hab' ich noch nie gesehen!" Spricht es aus, taucht in den Schatten zwischen zwei Wegbeleuchtungen und keine fünf Meter hinter ihr springt der Fuchs über den Weg, schlüpft durch ein Loch im Zaun und ich drücke noch schnell auf den Auslöser, bevor er im Dunkel der Nacht verschwindet.

of a bush. Should he turn round and look for a different route, I would have been standing here for four hours for nothing and could pack my things. "Well then" comments the lady and still waging her head continues her walk, "Everybody as he can and wants, if you think that that makes sense... I have been living here for forty years and pass this place here every day, I have never ever seen a fox!" She says so and reaches the shade between two lamps and no five meters behind her the fox jumps across the path and crawls through a hole in the fence. I quickly press the trigger, just before he disappears in the darkness of the night.

Beyond the Grid

Maurmairs Höhle

Maurmair's cave

Martin Fritz

Die Natur ist eine Herausforderung für den Schöpfermythos in der Kunst. In ihr zeigt sich, was alles geschaffen werden kann, ohne dass der Mensch dabei mitspielt. Es gibt sie ja auch bereits viel länger als den Menschen, und so mussten bereits in Lascaux – einem Fundort frühester Kunst – die Urmenschen erst vor der Natur in die Höhle fliehen, um dort die Tiere an die Wände malen zu können. Es spricht einiges für die These, dass die Darstellungen in den frühsteinzeitlichen Höhlen dazu dienten, die Macht der wilden Tiere, mit denen sich die Menschen den Lebensraum teilen mussten, zu bannen. Doch wer weiß? Vielleicht erprobten die Künstler/innen ihre Fähigkeiten nur an den naheliegendsten Sujets? Dann wären die Stiere, Pferde, Wisente und Hirsche an den Wänden vor allem Darstellungen einer alltäglichen Lebenswelt. Es könnte also theoretisch sein, dass diese frühe Kunst näher an den Themen von Realismus, Dekoration und Pop-Art lag als an den Welten von Totems, Altarbildern und Monumenten.

Ein paar tausend Jahre später bemüht sich Roland Maurmair darum, zeitgemäße Technologie, alltägliche Naturerfahrung und adäquaten künstlerischen Ausdruck zusammenzuführen. Dabei spricht er gerne davon, dass Naturwahrnehmung auch im städtischen Raum möglich ist, und er versucht, seinen eigenen nicht-dominanten Zugang zu seiner unmittelbaren Lebensumgebung auch im Alltag zu kultivieren. Als Medienkünstler und ausgebildeter

For the creation-myth nature is a challenge in arts. Nature shows the great variety of things that can be created without the human being playing a role. Nature has existed much longer than mankind has, thus the original human beings had to flee nature already in Lascaux – a finding place of very early culture – they fled into a cave to paint animals on the walls. The thesis might well be true, that these paintings were made with the intention to ban the wild animals, with which the humans had to live together in the same place of living. But who knows? Possibly the artists simply practiced with the nearest subjects. The bulls, horses, bisons, and deer on the walls would then be illustrations of everyday life. This very early art could then, theoretically, be closer to themes of realism, pop-art and decoration than to the world of totems, pictures on altars and monuments.

A few thousand years later Roland Maurmair starts the attempt to bring together modern technology, everyday nature-experience and a matching artistic expression. The seeing and experiencing of nature is, in his opinion, also possible in the surroundings of a town. He tries to cultivate his non dominant access to his own close field of living also in everyday life. As a media-artist and fully fledged nature- and wilderness trainer he manages surprisingly well to keep the balance between these two, at first glance rather different, ways of life.

Natur- und Wildnistrainer gelingt ihm eine bemerkenswerte Balance zwischen diesen vermeintlich auseinanderstrebenden biografischen Linien.

Weder propagiert Maurmair einen technikfreien Rückzug, noch setzt er auf oberflächlichen Materialfetischismus. Seine technologische Kompetenz verschafft ihm eine stabile Basis für den künstlerischen Umgang mit biologischen Erscheinungsformen. Gerne verbindet er beide Welten in leiser Ironie: So hüpft er in der Installation „Happy Prototyp" als projiziertes Männchen selbst auf einem sensorbewegten Moospolster auf und ab, während in der Arbeit „Papilio mechanicus" scheinbar reanimierte Schmetterlinge – auf Stangen – tanzen.

In seinen grafischen Arbeiten verfährt Maurmair technisch reduzierter, aber

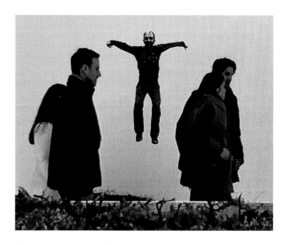

Maurmair neither propagates a retreat free of technical know-how nor does he want a superficial materialistic fetishism. His technological competence enables him to have a stable basis for his artistic work on biological appearances. He likes to combine both worlds in a subtle ironic way: in his installation "Happy Prototyp" he himself as projected dwarf jumps to and fro on a sensormoved pillow of moss. In his installa-

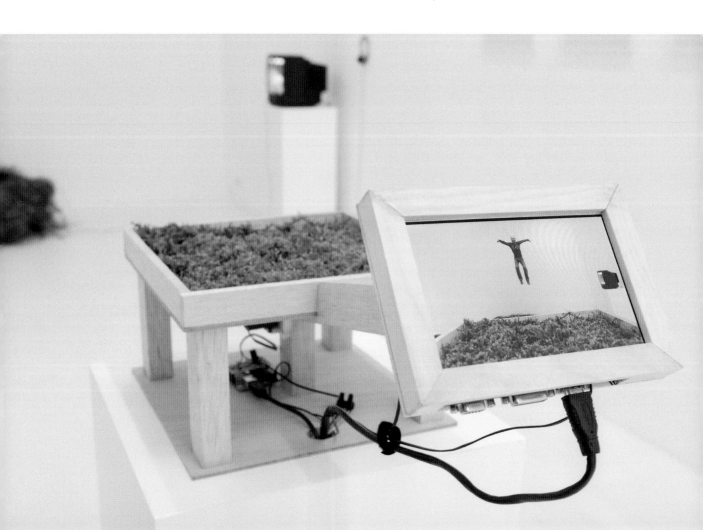

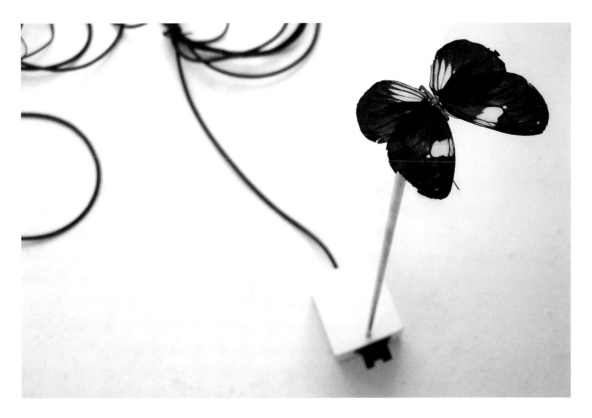

ebenso symbiotisch. Er greift dafür auf die Frottage zurück, eine alte Abreibetechnik, die im Surrealismus – vor allem bei Max Ernst – zu künstlerischen Ehren kam. Wie Max Ernst, der häufig Blätter, Steine und Hölzer verwendete, nutzt auch Maurmair Naturmaterialien, etwa wenn er Baumrinden abformt oder in Teilen von abgeriebenen Baumstämmen auf Käferspuren stößt und diese Fundstücke zeichnerisch weiterbearbeitet. Roland Maurmairs Titelgebungen für diese Arbeiten beinhalten weitere Hinweise auf seine Fähigkeit, Alltag, Natur und Technologie künstlerisch zu verknüpfen: Ein buntes, diagrammatisches Liniengeflecht heißt „Erhebliche Wartezeit auf der Linie U1", und eine andere Grafik verbindet Elemente eines Schaltplans mit Käferspuren zu einem „Bio Circuit".

Besonders deutlich wird Maurmairs Interesse an einer Naturwahrnehmung, die zur Alltagserfahrung wird, in der Ar-

tion "Papilio mechanicus" seemingly reanimated butterflies dance on bars.

In his graphical works Maurmair works in a technically more reduced way, however just as symbiotic. He returns to the old method of "Frottage", which in the times of Surrealism was highly estimated, especially by Max Ernst. Also Maurmair, just as Max Ernst had done using leaves, stones and wood material, uses natural materials, such as the formations of barks of trees, or after rubbing tree trunks finds the traces of beetles and these findings then find entrance in his drawing procedure. Roland Maurmair's ability to combine everyday life, nature and technology in an artistic way also is responsible for the titles of these works: a colourful, diagrammatic net of lines is called "considerable waiting-time along the line U1", another graphical work connects elements of a circuit with beetle traces in a "Bio Circuit".

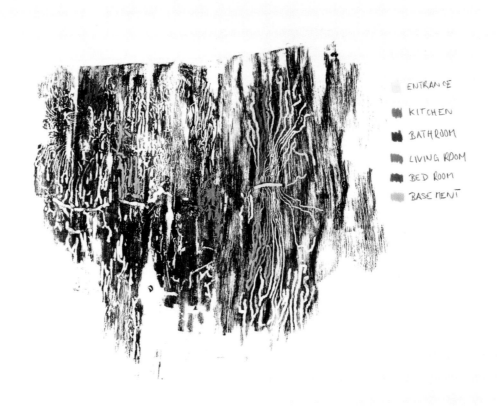

ENTRANCE
KITCHEN
BATHROOM
LIVING ROOM
BED ROOM
BASEMENT

beit „apartment for rent": Wieder zeichnet er Käferspuren farbig nach. Direkt daneben setzt er eine Bildlegende, die den jeweiligen Farben Wohnfunktionen zuweist. Der Künstler nimmt die Käferperspektive ein und führt die Betrachtenden vom gelb markierten „Entrance" bis zu einem Linienknäuel, das er als „Bathroom" ausweist.

Das in der Grafik erprobte Verfahren wird vom Künstler auch gewinnbringend in dreidimensionalen Arbeiten eingesetzt. Im Objekt „Big Mama" verwandelt er die Käferspuren zum funktionierenden Schaltkreis, der mehrere LED-Lampen verbindet. Der Baumstamm präsentiert sich nunmehr – von einer externen Batterie betrieben – als seltsam leuchtender Cyborg, der gleichermaßen auf eine naturnahe Frühzeit und auf eine technounterstützte Zukunft verweist. Indem Maurmair tra-

The work of art "Apartment for rent" shows Maurmair's interest in nature perception, that is transformed into an everyday experience very clearly. Again beetle traces are redrawn in colour. In a legend directly next to these traces each colour is connected to a function of living. The artist slips into the role of the beetle and in this function leads the spectator from "Entrance" marked in yellow to a ball of lines referred to as bathroom.

The artist uses the method which has been tried in graphics successfully in three dimensional works. In the "Big Mama" he transfers the beetle-traces into a functioning circuit combining numerous LED-lamps. The trunk presents itself as mysterious gleaming cyborg – with an external battery – showing an early age close to nature and at the same time techno-supported future. By

ditionelle grafische Repertoires aktualisiert, gelingt ihm eine nonchalante bildnerische Entsprechung für zahlreiche Gegenwartsdiskurse zur Neubewertung des Verhältnisses von Mensch und Tier in einem postanthropozentrischen Zeitalter.

So führen Maurmairs Arbeiten zurück bis in die Steinzeit und zugleich in eine Zukunft, in der sich die Käfer selbst an das Stromnetz hängen könnten. Wir können uns den Künstler dabei ebenso gut in der Höhle wie in einer futuristischen Bio-Werkstatt vorstellen. Letztendlich zeigt er uns, dass irgendwann kein Gegensatz mehr zwischen diesen Lebensformen bestehen wird. Es sollte ja nicht vergessen werden, dass man in Lascaux auch Spuren wohnlichen und handwerklichen Alltags fand. Unter den Höhlenmalereien lagen auch Speerspitzen, Werkzeuge und andere

updating traditional graphical works Maurmair succeeds in reaching a nonchalant correspondence in pictures for numerous recent discussions for a new evaluation of the relationship between man and animal in a postanthroprocentric age.

Maurmair's works lead back to the stone-age and at the same time into future, when beetles can link themselves to electricity. We can see this artist both in a cave or in a futuristic bio-studio. He shows and conveys that there is no difference between and no contradiction in those two ways of life. Never forget, that also in Lascaux traces of living and handy-work of everyday life were found. Tools, spear-points and other technological articles were lying under the paintings on the cave's walls. Easy to imagine that the cave in the woods was all in one, flat, studio and possibly

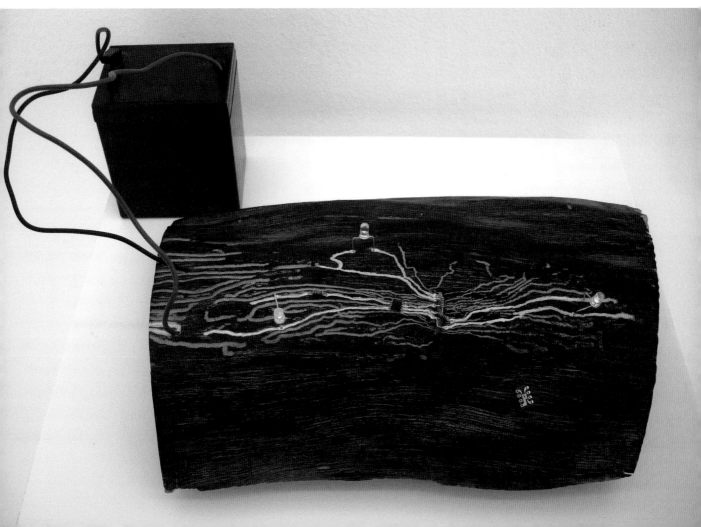

„technologische" Errungenschaften. Gut möglich, dass die Höhle im Wald Wohnung, Atelier, Werkstatt und vielleicht auch Labor gewesen ist. Roland Maurmair – als Spurenleser und medienkundiger Künstler – hätte sich dort wohlgefühlt.

also laboratory. Roland Maurmair being a tracker and media-artist at the same time would have felt comfortable there.

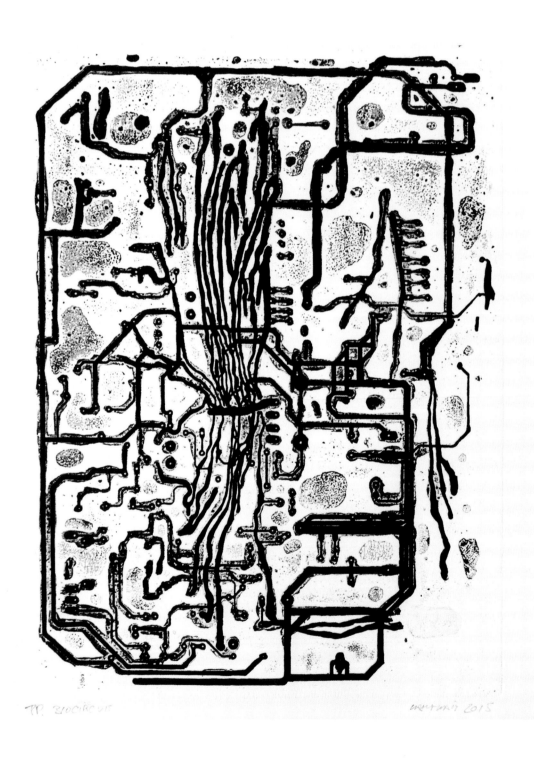

PP. 2/10CIRCUIT maurmair 2015

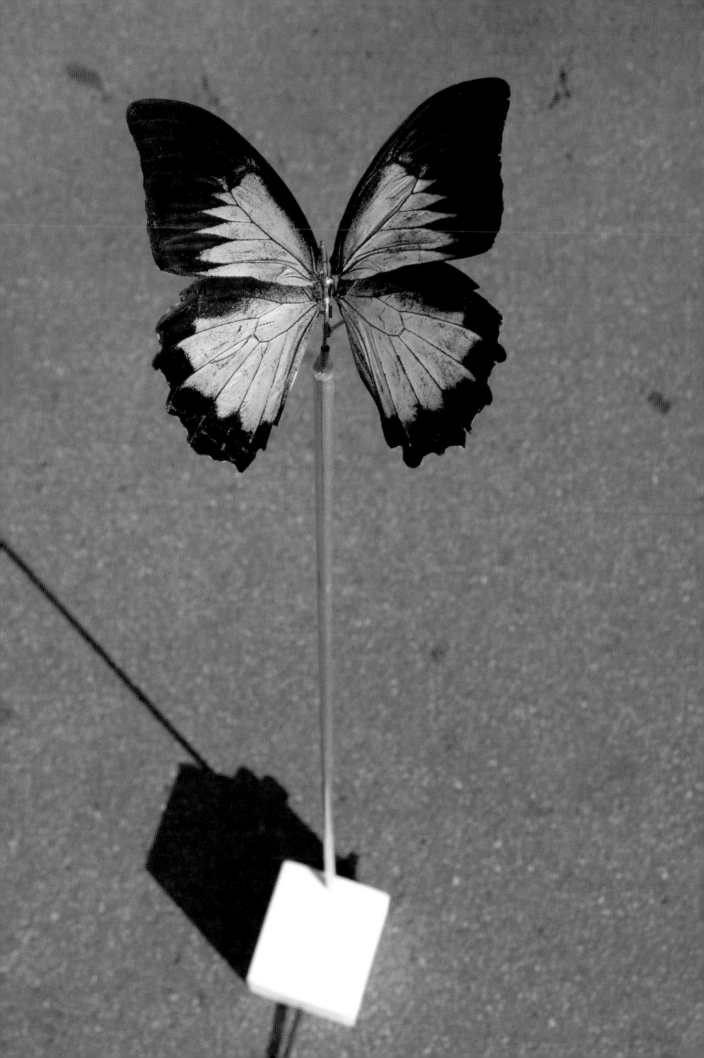

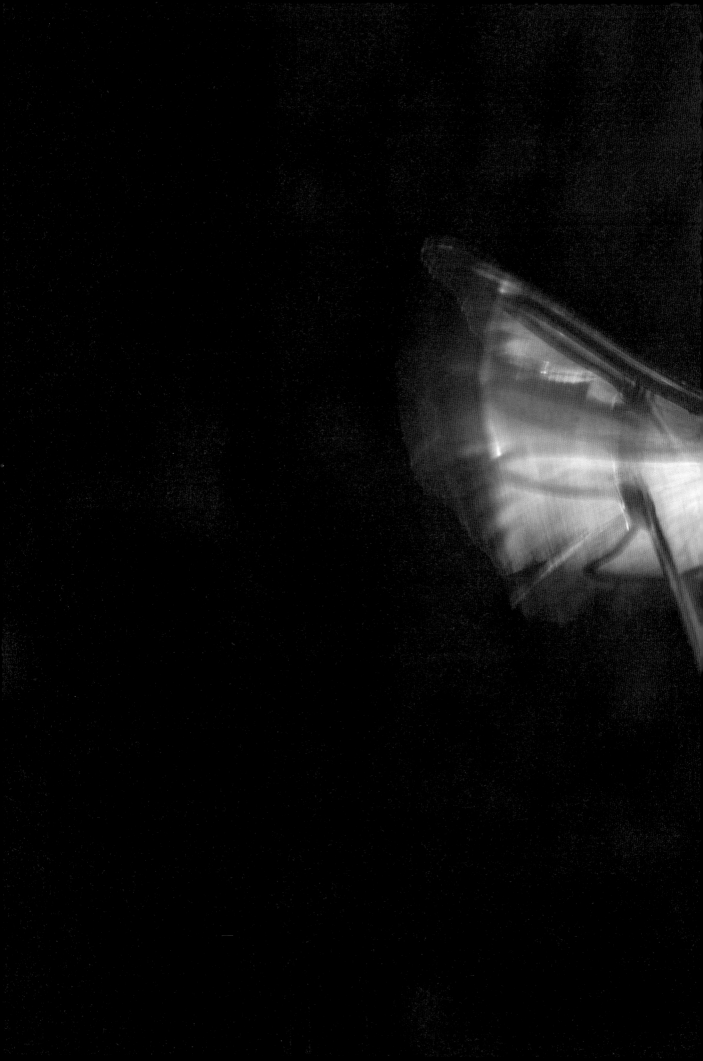

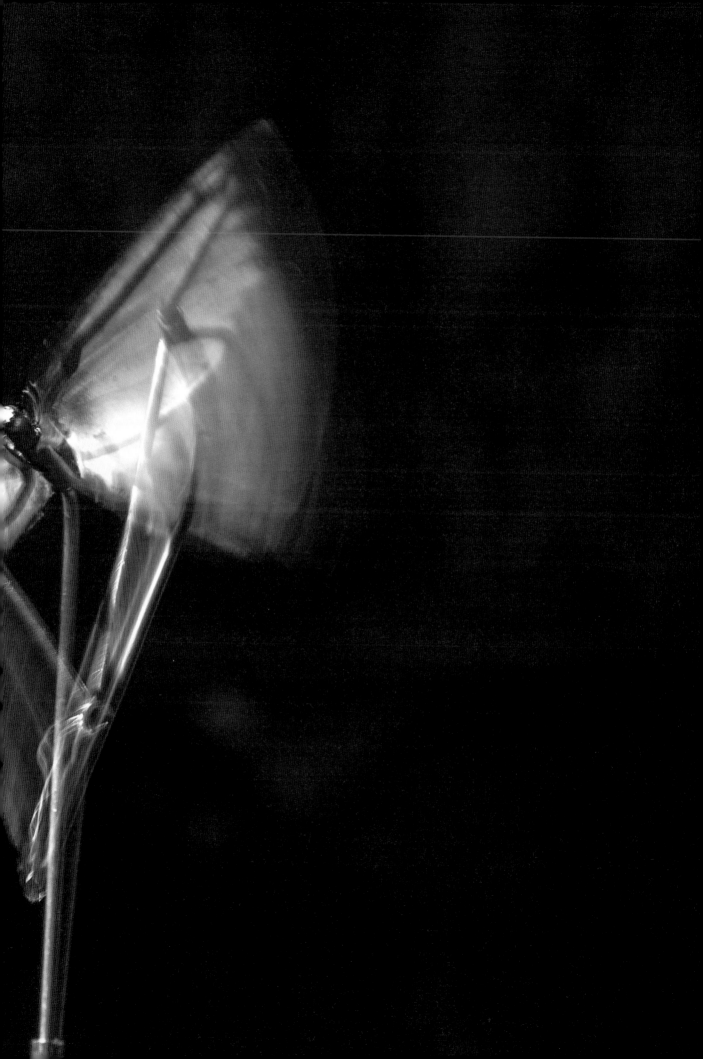

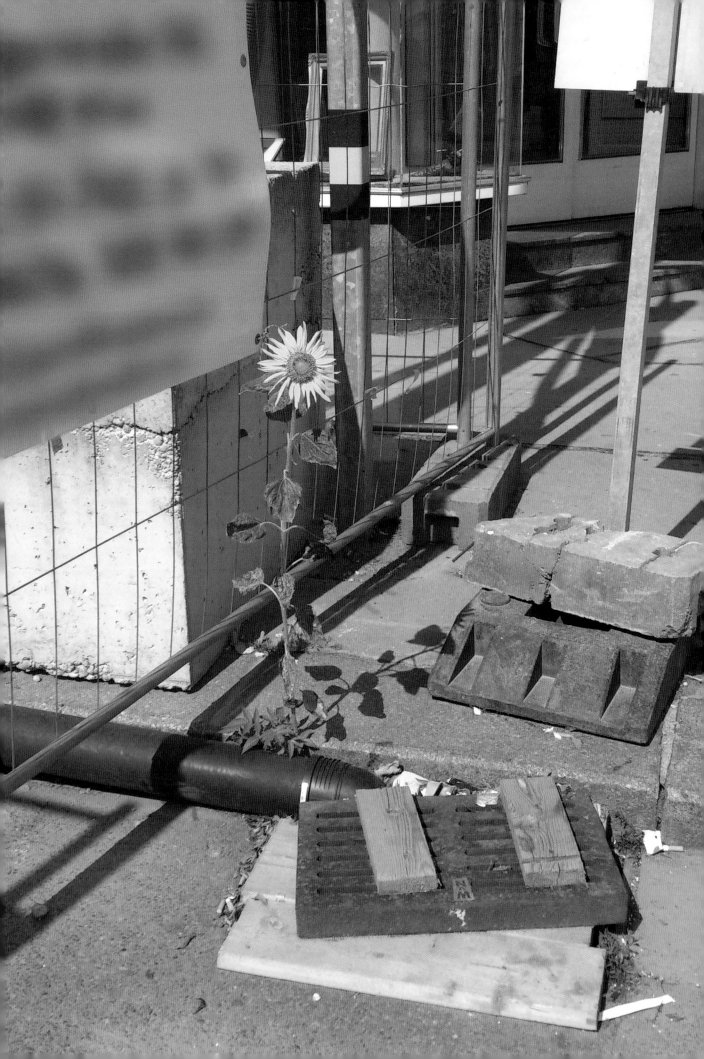

Sein oder Haben

To be or to have

Roland Düringer

Haben Sie Angst, Ihr Leben zu verlieren? Nicht jetzt, während Sie diese Zeilen lesen, aber irgendwann in einer fernen Zukunft? Wenn ja, dann erlauben Sie mir, Ihnen diese Angst zu nehmen. Ganz einfach, weil es unmöglich ist, das Leben zu verlieren, denn dies würde ja bedeuten, dass Sie eines Tages Ihr Leben verlieren und Sie selbst sind noch da, um sich darüber zu ärgern, das Leben verloren zu haben. Das kann schon deswegen nicht passieren, weil wir gar kein Leben haben. Wir sind ein Leben. Möglicherweise ein ewiges, aber das ist bislang noch nicht bewiesen. Das, was wir so gerne als unser Leben bezeichnen, entpuppt sich bei genauerer Betrachtung lediglich als unsere Lebensgeschichte, mit welcher wir uns dummerweise oftmals identifizieren, sie damit über das Leben stellen und dabei vergessen, was wir sind: Leben, das leben will, inmitten von anderem Leben, das auch leben will. Und das eint uns mit allem, was lebt.

Was uns vom Leben, von der Welt, wie sie ist, trennt, ist unsere Fähigkeit, über das Leben nachzudenken. Der Mensch wurde mit einem leistungsfähigen Gehirn beschenkt, welches uns ermöglicht, Fragen zu stellen und über unser Sein und dessen Sinn zu reflektieren. Aber wurden wir damit wirklich beschenkt? Haben wir nicht einen hohen Preis zu zahlen? Den Verlust unserer Instinkte? Instinkte sind natürliche Navigationsgeräte, die dem Lebewesen Orientierung bieten und klare Ziele vorgeben. Ohne Instinkte steht man

Are you afraid of losing your life? Not just now while reading these lines, but at some point in the distant future? If that is the case then let me resolve you of this fear. It is as simple as this, it is not possible to lose one's life as this would mean to lose one's life however remaining existent to be annoyed to have lost one's life. This cannot happen as we do not have a life. We are life, possibly an eternal one, this has however not yet been proven. What we like to refer to as life is – looking at it more closely – just our history of life. We stupidly enough often identify ourselves with this history of life and by doing so pose it above life forgetting what we are: life, that wants to live in the middle of other life, that also wants to live. This unifies us with everything that lives.

What separates us from life, from the world as it is, is our capacity to ponder over life. The human being was given a very potential brain as a present enabling us to pose questions and to reflect on our being and the sense of being. Was this however really a present, do we not have to pay a high price, the loss of instincts? Instincts are the natural apparatus of navigation offering orientation and clear goals. Without instincts life, that wants to live is left in the middle of other life, that also wants to live, without orientation and thus appears rather dumb.

When internal orientation is missing an external map becomes necessary with goals and values, that direct us and

als Leben, das leben will, inmitten von anderem Leben, das auch leben will, ziemlich orientierungslos und damit dumm da.

Fehlt die innere Orientierung, muss man auf eine äußere Landkarte zurückgreifen können, in der Ziele und Werte eingetragen sind, die uns in eine Richtung lenken und an einem Strang ziehen lassen. Religionen, Ideologien, Weltbilder, Überzeugungen, allesamt von uns erzeugte Wirklichkeiten, die uns Identität geben. Ist es also ein Geschenk oder ein Fluch? Jedenfalls ist es ein Dilemma: Wir erschaffen durch unser Denken eine Realität und damit Rahmenbedingungen, in den sich der Mensch zurechtzufinden hat, zugleich hat diese durch unser Denken erzeugte Wirklichkeit aber massiven Einfluss auf unser Denken. Und diese Wirklichkeit steht oft im krassen Gegensatz zur Welt, wie sie ist.

make us aim at similar goals. Religions, ideologies, images of the world, convictions, all of these self-made realities give us identity. So is it a present or damnation? In any case it is a dilemma, we – by our thinking - create a reality and conditions, in which the human being has to find his way, and at the same time, vice versa, this reality, created by our thinking, influences our thinking massively. In addition this reality frequently stands in contrast to the real world.

We all live, however, we all live in a different reality, each of us lives his own history of life in his world – the modern human being can chose between quite a number of worlds these days, quite independent of the locality. In natural surroundings, in the woods, so on "neutral grounds", even there there is a difference between a mountain biker or a hunter: same time, same place, but quite somewhere else, in a parallel universe.

Wir leben also alle, aber wir leben alle in einer anderen Realität, denn jeder lebt seine Lebensgeschichte in seiner Welt, und der moderne Mensch kann sich heute sehr viele Welten aussuchen, vollkommen unabhängig vom Ort. Selbst in einer natürlichen Umgebung, in einem Wald, auf neutralem Boden sozusagen, macht es einen großen Unterschied, ob man ein Mountainbiker ist oder ein Jäger. Zur gleichen Zeit, am selben Ort und doch ganz woanders. In einem Paralleluniversum sozusagen.

Aber ganz egal, in welcher Realität das Individuum sich gerade befindet, wir sind immer von Leben umgeben. Manches offensichtlich – Tiere, Pflanzen – und anderes für unser Auge nicht erkennbar, weil unser Auge als wichtigstes Sinnesorgan nur 8 Prozent der Schwingungen, die sich um uns befinden, in ein Bild umwandeln kann. Den Rest, stolze 92 Prozent, sehen wir nicht,

No matter in which reality the individual finds itself, we are always surrounded by life. Some things are quite evident, animals, plants, other things our eyes cannot recognize, as our eye being the most important sense-organ it is only capable of transforming 8% of the surrounding oscillations into pictures. The rest, and that is 92%, we cannot see, some of it we can hear or smell, often in an unpleasant way. Rightly so we can be considered as blind in operation. Of these visible 8% certain things remain invisible, simply because we do not want to see it, although technically we could. One example is the truth. For the majority of the people truth is restricted to be what the majority of the people believe in in the self-created reality. The modern human being lives his life between two worlds: the world as it is and reality. In the world as it is we are human beings, in our reality we

einiges hören oder riechen wir oft unangenehmer Weise. Man kann uns also mit Recht als durchaus betriebsblind bezeichnen. Von den sichtbaren 8 Prozent bleibt uns aber auch noch einiges verborgen, all das, was wir zwar technisch sehen können, aber nicht sehen wollen. Wie zum Beispiel die Wahrheit. Aber für die Mehrheit der Menschen ist die Wahrheit letztlich nur das, woran diese Mehrheit in der selbstkreierten Wirklichkeit glaubt. So lebt der moderne Mensch sein Leben zwischen zwei Welten. Der Welt, wie sie ist, und der Wirklichkeit. In der Welt, wie sie ist, da sind wir Menschen. In unserer Wirklichkeit sind wir Personen – User, Wähler, Konsument und Arbeitskraft. In der Welt, wie sie ist, sind wir ein Leben. In unserer Wirklichkeit haben wir ein Le-

are persons – user, voter, consumer and worker. In the world as it is we are life, in our reality we have a life. To be or to have, that is the question.

The world as it is, we can call it nature or wilderness, this world in which the human being had to find his way over thousands of years, is by no means a safe and secure world. Often this world is an unfair and cruel world. However it is a world without good and bad. The cruel wolf exists only in fairy tales, he has been invented by us. A wolf is a wolf, neither good nor bad. Nature is as she is. In the wilderness nothing is to be judged or condemned. It is as it is, the incomprehensible beyond our thinking is neither friend nor enemy. We decide what is a friend or an enemy.

ben. Sein oder Haben, das ist hier die Frage.

Die Welt, wie sie ist, man kann sie auch als Natur oder Wildnis bezeichnen, jene Welt, in der sich der Mensch über abertausende Jahre zurechtfinden musste, ist bei Gott keine heile Welt. Sie ist eine oft ungerechte und grausame Welt. Aber sie ist jene Welt, in der es kein Gut und Böse gibt. Den bösen Wolf gibt es nur im Märchen, den haben wir erfunden. Der Wolf ist der Wolf, weder gut noch böse. Die Natur ist wie sie ist. In der Wildnis ist nichts zu be- oder verurteilen. Es ist wie es ist, es ist das Unbegreifliche jenseits von unserem Denken, weder Freund noch Feind. Erst wir entscheiden, was uns Freund oder Feind ist.

Und so haben wir bereits vor langer Zeit der Natur den Kampf angesagt, sie zum Erzfeind gemacht. Und dieser Kampf

Already long time ago we have started to fight against nature, we have made her to a severe enemy. In our reality this fight against nature is justified, it is a fight of independence, a fight for liberty against the central force of the evil and despotic nature, which has for thousands of years subdued and condemned us to slavery. Until shortly this fight has been rather miserable. Freezing to death, starving, getting eaten and diseases kept us humble, humbleness towards the powers of nature and creatures was the most important order, also for the sake of self-security. Then one day new war material "fell into our helpless hands". First coal then oil, the fossil period and with that the industrial revolution against our main enemy began. We were able to expand and grow and subjected the earth as God had

gegen die Natur ist in unserer Wirklichkeit ein durchaus gerechtfertigter, er ist ein Unabhängigkeitskrieg, ein Freiheitskampf gegen die Zentralmacht der bösen, despotischen Natur, welche uns tausende Jahre unterjocht und versklavt hat. Bis vor gar nicht langer Zeit war dieser Kampf ein eher jämmerlicher. Erfrieren, verhungern, gefressen werden, Seuchen geboten unserem Übermut stets Einhalt. Die Demut vor den Mächten der Natur und all ihren Geschöpfen war oberstes Gebot. Schon aus Selbstschutz. Doch dann gelangte eines Tages neues Kriegsmaterial in unsere ach so hilflosen Hände. Zuerst die Kohle und dann das Erdöl. Das fossile Zeitalter begann und die industrielle Revolution gegen unseren Erzfeind nahm ihren Lauf. Wir konnten expandieren und wachsen und wie uns von Gott geheißen, die Erde zum Untertan machen. Dieser Sieg ist aber nur ein vermeintlicher und entpuppt sich, bei genauerer Betrachtung, nur als ein simples Tauschgeschäft. Ein Kuhhandel. Wir haben die Abhängigkeit von der Natur gegen die Abhängigkeit von selbstgeschaffenen Systemen eingetauscht. Technische, gesellschaftliche und vor allem das Geldsystem belasten den modernen Menschen und lassen uns unsere Wurzeln vergessen.

Das Problem mit der Natur ist nun ein ganz anderes geworden: Sie geht uns aus. Und das, obwohl es in den Supermärkten immer mehr und mehr Natur gibt. Sogar „Natur pur". Also vollkommen unverfälscht. Die „Natur pur" im Apfelsaft geht uns so schnell nicht aus, die braucht man ja nur auf die Verpackung drucken. Aber um unseren mittlerweile fast liebgewonnenen Erzfeind, die echte Natur, machen wir uns Sorgen. Darum haben wir nun be-

ordered us to do. This victory is however, not a real one and transpired to be a simple exchange deal – looking at it more closely. Not a good deal, we have exchanged the dependency on nature against a dependency on selfmade systems. The modern human is burdened by technical, social and monetary systems and these let us forget our roots.

The problem with nature has become a different one, she is getting lost. This is the case although the supermarkets offer more and more nature, even pure nature, complete and genuine. Pure nature in apple juice will remain for quite some time, we only need to write it onto the packages. However, we have to worry about our main enemy, real nature, whom we have learnt to love. That is the reason why we have now decided to rescue the planet, are we rescuing a planet, we??!! We ought better look at ourselves in the mirrow, naked, what can we expect of a human animal, that is not capable of keeping his own organism clean, healthy and functioning? This creature should keep a planet functioning, save the climate? We set up for protectors of the climate, really, nobody has to protect the climate, and we are the last ones to do so. That is as if the inseminated egg-cell wanted to explain to mother how to make an apple strudel. That is self-over-estimation, human hubris. To direct our senses and our attention away from the illusion of our reality - being itself only a part of the entire – and to entrust ourselves to the humbleness and thankfulness of the world as it is, that would be a good path, the goal of our voyage can only be the living.

schlossen, den Planeten zu retten. Wir retten gerade einen Planeten. Wir?!?! Schauen wir uns doch einmal alle an, nackt im Spiegel. Was kann man von einem menschlichen Tier erwarten, dass es nicht einmal schafft, seinen eigenen Organismus sauber, gesund und funktionstüchtig zu halten? Dass es einen Planeten in Ordnung hält? Das Klima rettet? Wir spielen uns jetzt auf als Klimaschützer. Mit Verlaub. Das Klima muss niemand schützen, schon gar nicht wir. Das ist geradezu so, als würde die befruchtete Eizelle der Mutter erklären wollen, wie man Apfelstrudel macht. Das ist Selbstüberschätzung, menschliche Hybris. Ein guter Weg wäre es wohl, unsere Sinne und damit unsere Aufmerksamkeit von der Illusion unserer Wirklichkeit, die selbst nur ein Teil des großen Ganzen ist, abzuwenden und uns mit Demut und Dankbarkeit der Welt, wie sie ist, anzuvertrauen. Das Ziel unserer Reise kann nur das Lebendige sein.

Dirt Time

Roland Maurmair

Die Kunst des Fährtenlesens – die entwicklungsgeschichtlich als Vorstufe für das Lesen und Schreiben gesehen werden kann – darf mit Recht als Fähigkeit verstanden werden, die viel zu unserem menschlichen Fortschritt beigetragen hat, auf die wir aber in unserer zivilisierten Umwelt immer mehr verzichten. Alles ist markiert und beschriftet und zur Orientierung greifen wir zunehmend auf technische Hilfsmittel zurück, ohne uns auf unseren Instinkt zu verlassen. Neben dem viel zitierten Spürsinn, der

From an evolutionary point of view the art of tracking animals can be seen as a preliminary stage of literacy. This ability helped the human development greatly, but it is less and less appreciated in our civilized environment. Everything is tagged and labeled. We use modern technology to locate our position and we abandon our instincts. Besides the often quoted flair, comparable with the scent of animals[1], for reading tracks humans need their senses. These are the best Apps we possess.

am ehesten mit der Witterung der Tiere[1] vergleichbar ist, benötigen wir beim Spurenlesen unsere Sinne, die besten Apps, die wir Menschen haben.

Although (in daily life) we increasingly abandon our senses´ abilities the fascination of looking for traces stays popular – just think of all those well-liked crime shows. Although watching the

1 Vgl. KRÄMER, Sybille; KOGGE, Werner; GRUBE, Gernot (Hg.): Spur. Frankfurt/Main 2007, S. 21: „Das Spurenlesen verdankt sich einem instinktnahen Spürsinn, welcher der ‚Witterung' der Tiere, ihren das Überleben sichernden Instinkten durchaus nahesteht."

1 See KRÄMER, Sybille; KOGGE, Werner; GRUBE, Gernot (Hg.): Spur. Frankfurt/Main 2007, p. 21: „Das Spurenlesen verdankt sich einem instinktnahen Spürsinn, welcher der ‚Witterung' der Tiere, ihren das Überleben sichernden Instinkten durchaus nahesteht."

Obwohl wir (im Alltag) zunehmend auf die Fähigkeiten unserer Sinne verzichten, ist die Faszination für die Spurensuche ungebrochen – man denke nur an die vielen Krimiserien, die sich großer Beliebtheit erfreuen. Auch wenn es sich dabei nur um ein zweidimensionales Vergnügen handelt, wenn wir vor dem Fernseher Detektive bei ihrer Arbeit beobachten, so ist doch augenscheinlich, dass wir nach wie vor Entdeckungen

detectives´ work on TV is only a two dimensional enjoyment, it is obvious that we love detections. And it excites us to solve a mystery, but in order to do this, we need to find the riddle first. Thus it is the achievement of somebody who reads tracks: to find them, to recognize them as such and to interpret them.

Everything leaves marks: the river carving the landscape, even the weather or

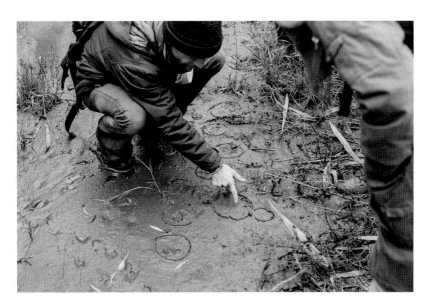

lieben und es uns reizt, Rätsel zu lösen. Doch wer Rätsel lösen möchte, muss zuallererst welche erkennen. So ist es die Leistung des Spurensuchenden, eine Spur zu finden, diese als solche zu erkennen und zu interpretieren.

Alles hinterlässt Spuren, der Fluss, der sich in die Landschaft gräbt, genauso wie das Wetter oder ein Lebewesen in seiner Umwelt. Um es mit anderen Worten zu sagen: Alles, was nicht flach ist, ist eine Spur. Ein weiterer Grundsatz ist: Jedes Zeichen ist eine Spur. Alles, was wir als ein Zeichen wahrnehmen, kann demnach auch als Spur gedeutet werden. Diese Spur deutet wiederum auf das Andere, das Abwesende. Durch ihr

a living organism in its environment. In other words: everything which is not flat is a trace. And another rule: every sign is a trace. Everything we perceive as a sign can also be seen as a trace. This trace refers to something different, something absent. By its appearance something which is unavailable suddenly will become available. "The trace is the presence of something that actually never was present, that was always gone by."[2]

The trace is the word, the tracking is a line, and in the end we read the whole story, which was written in the land-

2 LEVINAS, Emmanuel: Die Spur des Anderen. Freiburg 1992, p. 233

Hervortreten wird Unverfügbares plötzlich verfügbar. „Die Spur ist die Gegenwart dessen, was eigentlich niemals da war, dessen, was immer vergangen ist."[2]

Die Spur ist das Wort, die Fährte eine Zeile und am Ende lesen wir die ganze Geschichte, die in die Landschaft geschrieben wurde. Jede Spur endet bei dem Lebewesen, das diese hinterlassen hat, somit verbindet die Gegenwart der Spur die Vergangenheit des Dagewesenen mit der Zukunft, nämlich dem Ort, wo das Lebewesen jetzt gerade ist. Das ist das Transzendentale an der Spur, die, wenn man so möchte, auch philosophisch betrachtet einen Eindruck zu hinterlassen vermag. Vielleicht ist es das, was uns am Spurenlesen fesselt.

Wie gesagt, wir lieben Entdeckungen und auch Geschichten. So hilft das Spurenlesen einem, die Neugierde zu bewahren und aufmerksam seiner Umwelt zu begegnen.[3] Aber wer entdecken will, muss Fragen stellen. So gibt es einige Fragen, die einen Spurenleser bewegen, wenn er zum Beispiel eine Tierspur entdeckt hat:

WER hat diese Spur gemacht?
WAS hat das Tier gemacht?
WANN war das Tier hier?
WO ist das Tier hingegangen?
WARUM war das Tier hier?

Ein weiterer wichtiger Aspekt ist es, die Spur auch emotional zu erfassen, um dadurch mehr zu erfahren. So erfordert ein Blick auf das Äußere auch, einen Blick ins Innere zu riskieren, um dort zu

scape. Every trace ends at a living creature, that left this track. In this way the presence of the trace connects the past of what has been with the future, that is the place, where the creature is right now. This is the transcendental meaning of the trace, that - if you like to consider it philosophically - is capable of leaving an impression. Maybe this is the reason why reading tracks is so fascinating for us.

As mentioned before we love discoveries and we also like stories. Reading tracks helps us to stay curious and to meet our environment with alertness.[3] However, who likes to discover things needs to ask questions. Here is a series of questions a reader of tracks has as soon as he found an animal´s trace:

WHO left this track?
WHAT did the animal do?
WHEN was it here?
WHERE did it go?
WHY was it here?

Another very important issue is to capture the trace emotionally, thereby learning more. After taking a look at the outer appearance, it is afforded to risk a gaze to the inside, too, to explore what has left traces there (within ourselves) on this level.

Reading tracks therefore is a science of perception and interpretation of the found - an archaic passion, which has been part of the human development since the early days. Precise looking, recognition and interpretation helps us for orientation particularly in our days. When we read tracks we automatically

2 LEVINAS, Emmanuel: Die Spur des Anderen. Freiburg 1992, S. 233
3 Vgl. BROWN JR., Tom: The Science and Art of Tracking. New York 1999, S. 11: „In tracking and awareness, then, there can never be a separation."

3 See BROWN JR., Tom: The Science and Art of Tracking. New York 1999, p. 11: „In tracking and awareness, then, there can never be a separation."

erforschen, was (in uns) auf dieser Ebene Spuren hinterlassen hat.

Spurenlesen ist demnach eine Wissenschaft der Wahrnehmung und Interpretation des Gefundenen, – eine archaische Leidenschaft, die es geschafft hat, aus frühen Stunden der Menschheit bis heute fortzubestehen. Denn genaues Schauen, Erkennen und Interpretieren hilft uns heute mehr denn je, uns zu orientieren. Indem wir auf Spurensuche gehen, verändern wir automatisch den alltäglichen Blickwinkel und richten den Fokus auf ungewohntes Terrain. Dabei trainieren wir ganz bestimmte Gehirnmuster, die uns dabei unterstützen, aufmerksam die Umgebung zu scannen, die Landschaft zu lesen und damit auch besser zu verstehen. Das Schöne daran ist, dass uns die Kulturleistung des Spurenlesens die Natur näherbringt.

Man hört zur Zeit viel vom ökologischen Footprint, den wir tief in diese Erde drücken. Aber machen wir uns diesen auch bewusst? Wenn wir die Spuren des Anderen wahrnehmen, ist es unabdinglich, den Fokus ebenfalls darauf zu richten, was wir selbst hinterlassen.

Spuren zu lesen, zu interpretieren und dadurch Geschichten über das Leben zu erfahren, erfordert viel Praxis, der Ort dafür ist im Grunde sekundär und die Stadt ebenso interessant wie der Wald. Und man erlernt es einfach nur, indem man selbst aktiv wird und auf Spurensuche geht. Um es mit den Worten des berühmten Spurenlesers Tom Brown Jr. zu sagen. „Go out, have Dirt Time."

change our perspective and focus on unfamiliar terrain. This is how we train specific brain patterns, which help us to attentively scan our environment, to read and thus understand the landscape better. It is the cultural achievement of reading tracks that brings us closer to nature.

There are many discussions about the ecological footprint, which we press deep into Earth, but are we thinking about this consciously? When recognizing the tracks of the other, it is indispensable to focus on what we leave behind ourselves, too.

The ability to read tracks, to interpret them and to learn about the stories of life requires a lot of practice. Where you read those tracks does not matter too seriously: The city is just as much an adventure as the forest. To master this ability you have to go outside actively and do the tracking yourself. Like the famous Tracker Tom Brown Jr. once said: "Go out, have Dirt time."

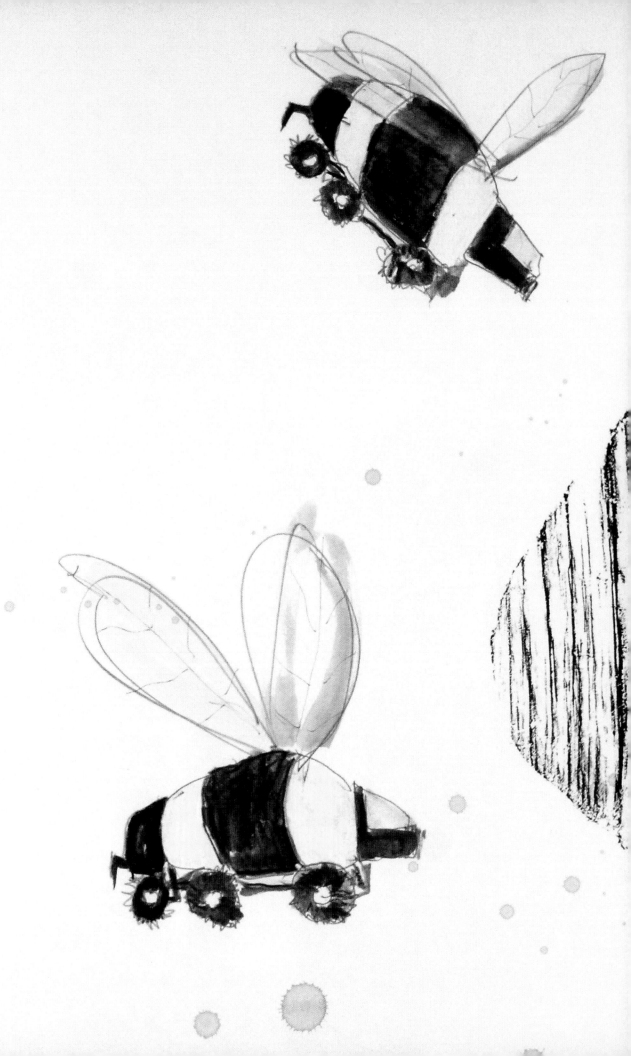

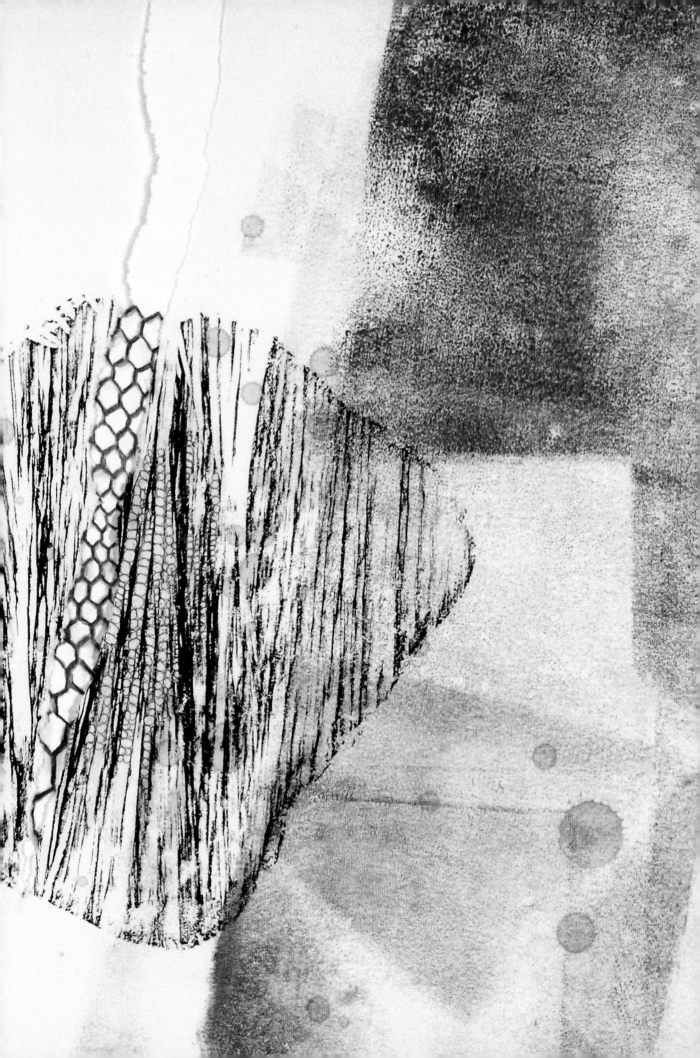

Wilde Medizin

Barbara Hoflacher

Das Erlegen eines Tieres war über viele Generationen nicht nur der Sicherstellung von Nahrung gewidmet. Vielmehr wurde möglichst das ganze Tier gebraucht und achtsam verwertet. Ein beträchtlicher Teil davon diente den Menschen als Heilmittel. Das Wissen um die Heilwirkung wurde über lange Zeit von Generation zu Generation mündlich weitergegeben. Diese Kette der Wissensvermittlung scheint nun aber immer kürzer und schwächer zu werden. Zweck meiner Arbeit soll es sein, das große Wissen der „Jagd- und Waldapotheke" als Kultur- und Naturgut zu bewahren und mit neuen Erkenntnissen aus Wissenschaft und Forschung zu ergänzen.

So lautet der Klappentext auf meinem Buch „Tierisch starke Medizin". Viele Naturheilkundige betonen heute, dass sie ausschließlich pflanzliche Fette und Öle für ihre Produkte verwenden, und lehnen die Verwendung von tierischen Fetten jedweder Art kategorisch ab. Doch tatsächlich gibt es zahlreiche positive Argumente, tierische Fette für medizinische und kosmetische Produkte zu verwenden. Allein die Tatsache, dass etwas rein pflanzlicher Herkunft ist, ist als solches noch kein Qualitätsmerkmal.

Nehmen wir zum Beispiel den immer stärker werdenden Trend der Hobbyseifensieder. Hier ist die Verwendung von Palmfett an der Tagesordnung, aus ökologischer Sicht bleibt sie aber kritisch. Wie hinlänglich bekannt ist, werden

For many generations, the killing of an animal served not just the provision of food. Rather, it was the whole of the animal that was used, if possible, and carefully processed. A considerable part of it went towards producing remedies. The knowledge about the curative effects was passed on orally from generation to generation for a long time. This chain of knowledge transfer now, however, appears to be growing ever shorter and weaker. The purpose of my work is to preserve the huge knowledge of the hunting and wood pharmacy, as a cultural and natural asset, and to supplement it with the latest discoveries in science and research.

Thus reads the blurb on my book Tierisch starke Medizin (lit. Beastly Strong Medicine). Many natural healers today like to emphasise that they use only vegetable fats and oils in order to make their products, and strictly reject the use of animal fats of any kind. Yet there are numerous positive arguments in favour of using animal fats in medical and cosmetic products. The fact that something is of purely vegetable origin is not a quality attribute per se.

Let us take the example of the ever increasing trend of hobby soap boiling. Here the use of palm butter is a matter of course, while from an ecological point of view it is highly questionable. As is commonly known, many rain forests are being destroyed to a critical extent in order to satisfy the ever growing demand for a cheap raw material. Thus,

viele Regenwälder in einem bedenklichen Ausmaß zerstört, um den ständig wachsenden Bedarf nach einem günstigen Produkt zu befriedigen. So kann man mit Palmfett als Basiszutat zwar eine rein pflanzliche Seife herstellen, das ist aber weder ein Hinweis auf die Qualität noch auf einen achtsamen Umgang mit der Umwelt.

Auch die Qualität anderer Pflanzenöle sollte kritisch hinterfragt werden. So ist die Verwendung von beispielsweise raffinierten Pflanzenölen für Salben, Cremen, Heilölen und Co zwar kostengünstig, sie bürgt aber nicht für hochwertige Ergebnisse. Der Prozess der Raffination erfordert einen enormen industriellen Aufwand und verbraucht dementsprechend Umweltressourcen. Darüber hinaus fehlen solchen Ölen auch die heilwirksamen Begleitstoffe, die nur in biologischen kalt gepressten Ölen enthalten sind.

with the use of palm butter as a basic ingredient, you may be able to produce a purely vegetable soap. However, that tells us nothing about quality nor is it an indication of ecologically responsible behaviour.

And the quality of other vegetable oils should be submitted to a critical scrutiny as well. For example, the use of refined vegetable oils in ointments, creams, medicinal oils, etc. may be cheap, it does not guarantee high-quality results, though. The process of refining entails an enormous industrial process and consequently uses up natural resources. Moreover, such oils also lack the additional curative properties contained in organic cold-pressed oils.

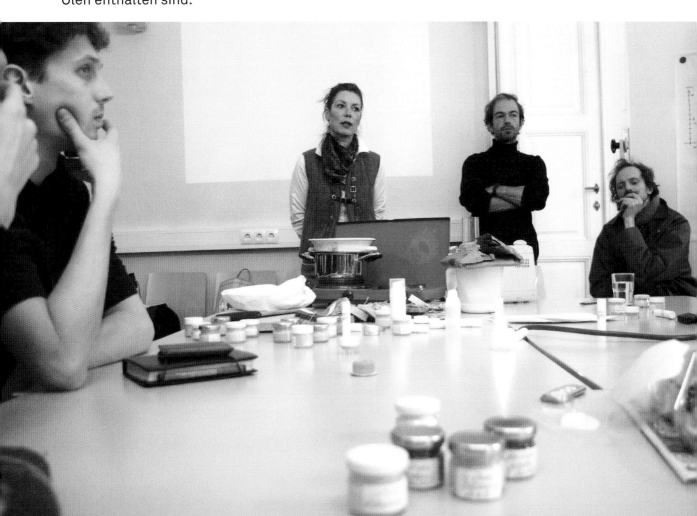

Tierische Fette bieten uns eine ideale
Alternative oder Ergänzung:

- Die Herstellung ist einfach und kann ohne großen Aufwand in jeder Küche mit gängigen Küchenutensilien durchgeführt werden (während das Pressen von Oliven, Sesam, Sonnenblumen usw. von den Wenigsten in der eigenen Küche und wenn dann nur mit erhöhtem Aufwand bewerkstelligt werden kann). Ein Pluspunkt in Sachen Ökonomie und Ökologie.

- Die benötigten Fette bzw. Tiere befinden sich meistens mehr oder weniger direkt vor unserer Haustüre, während Sesamöl, Kokosfett, Palmfett und Sheabutter aus Übersee zu uns geflogen werden müssen.

- Auch kann sich bei tierischen Fetten der Ertrag sehen lassen. Die winzigen Samen von Lein, Nachtkerze und Weizenkeimen, um nur einige zu nennen, müssen lange und mühsam gesammelt werden, damit man eine kleine kostbare Menge von 100 ml bekommt. Ein Hirsch liefert nach dem Erlegen in kurzer Zeit bis zu 15 kg ausgelassenen und gebrauchsfertigen Talg.

Animal fats provide us with an ideal alternative or supplement:

- Their production is simple and can be done without much effort, and with conventional kitchen utensils, in any kitchen, while the pressing of olives, sesame seeds, sunflower seeds, etc. can be undertaken by very few in their own kitchens and then only with considerable effort. A Brownie point in terms of economy and ecology.

- The fats resp. animals needed mostly can be found right outside the front door, as it were, while sesame oil, coconut oil, palm and shea butter have to be flown to us from overseas.

- And the output too is quite remarkable with animal fats. The tiny seeds of flax, evening primrose, and wheat germ, to mention but a few, take a long time and much effort to collect, in order to acquire even just a small, precious quantity of a hundred millilitres. A deer, after having been killed, in very little time yields up to fifteen kilograms of rendered-down and ready-to-use tallow.

Verantwortungsvoll und kritisch konsumieren
Consuming responsibly and critically

Das Potenzial von Produkten mit tierischen Fetten wurde auch vom Handel wiederentdeckt und mittlerweile wird eine Fülle an Produkten angebo-

The potential of products containing animal fats has also been rediscovered by the retail sector, which in the meantime offers a wide variety of products.

ten. Hirschtalg, Murmeltierbalsam und Dachsschmalz stehen zur Verfügung, ihre Qualität ist aber meist nicht nachvollziehbar. Ein Blick hinter die „Handelskulissen" sollte uns deshalb kritisch stimmen. Über 95 Prozent der im Handel angebotenen Murmeltierprodukte enthalten nicht das Fett unseres Alpenmurmeltieres – auch wenn auf der Verpackung trügerisch Original Tiroler oder Nockberger Murmeltiersalbe draufsteht –, sondern das von Murmeltieren aus Kasachstan. Hirschtalg wiederum stammt, wie auch das Hirschfleisch, in den allermeisten Fällen aus Neuseeland. Das heilsame Dachsfell, das in der Hildegard-Medizin sehr beliebt ist, stammt üblicherweise aus China.

Um wirklich sicherzugehen, dass Qualität sowie ökologische und ethische Kernkriterien stimmen, lohnt es sich, das Fett selbst auszulassen oder sich darüber bei einem Jäger oder Metzger seines Vertrauens zu überzeugen. Weidgerechtigkeit und die Fertigkeit, das Fett richtig zu gewinnen, sind hierbei natürlich Grundvoraussetzung.

There is deer tallow, marmot balm and badger lard at our disposal. Yet their quality often is hard to ascertain. A look behind the retail scenes should therefore make us sceptical. More than ninety-five per cent of the marmot products offered in shops do not contain the fat of our Alpine marmot (even if it treacherously says Original Tiroler or Nockberger Murmeltiersalbe on the box), but the fat of marmots from Kazakhstan. Deer tallow, on the other hand, just as the venison, in most cases hails from New Zealand. And the wholesome badger coat, very popular in Hildegard Medicine, usually comes from China.

In order to make absolutely sure that the quality as well as the ecological and ethical core criteria are met, it is worthwhile to render the fat down oneself or to make sure by speaking to a hunter or butcher of your trust. Adherence to the hunting code of ethics and the knowhow of how to gain the fat properly of course are basic prerequisites in this context.

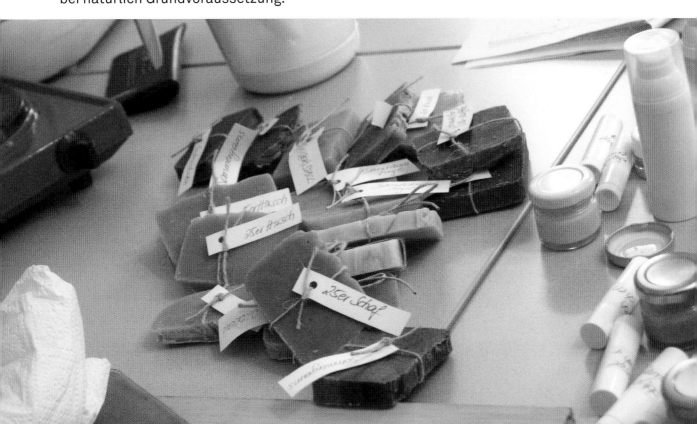

Die wichtigsten Wildtierfette im Überblick

- Dachsschmalz: Das reinweiße Schmalz mit einer zart zitronengelben Ölschicht obenauf, die mindestens 20 Prozent des Gesamtinhaltes betragen sollte, besticht durch den Gehalt an entzündungshemmenden und schmerzstillenden Glukokortikoiden und den hohen Gehalt an wertvoller Linolsäure. Eine Wohltat bei schmerzenden Gelenken, Hautproblemen und Lungenleiden.

- Feldhasenschmalz: kann in der Festigkeit von ölig bis schmalzig variieren und ist seit alters her eine beliebte Zutat für Zugsalbe. Sein hoher Anteil an Linol- und Linolensäure hilft bei fetter, grobporiger Haut, Akne und Hautunreinheiten.

- Fuchsschmalz: Die Konsistenz variiert von ölig bis schmalzig, das Schmalz ist durchsichtig bis weiß in der Farbgebung. Sein hoher Anteil an Ölsäure macht es zu einer wunderbaren Grundlage für Pflegebalsame und beugt Falten und Hautalterung vor. Ferner ist es hilfreich bei Venenproblemen, Leisten- und Nabelbrüchen sowie Hämorrhoiden und Lungenleiden.

- Gamstalg: reinweiß und hart wie Bienenwachs. Der hohe Anteil an Stearinsäure wirkt nicht nur ausgesprochen durchblutungsfördernd, sondern schützt auch vor Kälte. Aus Stearin macht man bekanntlich Kerzen – also machen wir doch die Kerzen aus Gamstalg.

- Hirschtalg: nicht ganz so hart wie Gamstalg und somit ein wunderbarer Konsistenzgeber für Salben. Pflegt raue und rissige Haut und ist eine wirksame Prophylaxe, um Wundreibung oder Blasen an den Füßen zu vermeiden. Er dient zudem als idealer Ersatz für das ökologisch bedenkliche Palmfett in der Hobbyseifensiederei.

- Murmeltieröl: ein Öl mit einem minimalen schmalzigen Anteil von 10–20 Prozent. Nur ganz hellgelbliche, beinahe farblose oder leicht pastellgelbe Öle zeugen von guter Qualität. Der hohe Anteil an Linol- und Linolensäure (höher als beim Dachsschmalz) zusammen mit dem Gehalt an Glukokortikoiden (niedriger als beim Dachsschmalz) machen es zu einem wahren Wunderöl für Haut-, Gelenk- und Lungenleiden –wie auch das Dachsschmalz eben das Wunderschmalz für dieselben Leiden ist.

- Rehtalg: seine Kombination aus dem hohen Anteil an Stearinsäure und Ölsäure machen den harten und reinweißen Talg zum Segen für gestresste, empfindliche und trockene Haut. Wie der Gamstalg schützt er hervorragend vor Kälte und pflegt raue und rissige Haut genauso gut wie Hirschtalg.

- Badger lard: The pure white lard, with a lemony yellow oil film on top, which should make up at least twenty per cent of the overall volume, boasts an impressive content of anti-inflammatory and analgesic glucocorticoids as well as a high concentration of valuable linoleic acid and has a highly beneficent effect on painful joints, skin and lung problems.

- Brown hare lard: It can vary in consistency between oily and lardy and has been a popular ingredient in blistering ointments since time immemorial. Its high content of linoleic and linolenic acid makes it useful in treating fatty, coarse-pored skin, acne and skin blemishes.

- Fox lard: Varying in consistency between oily and lardy, the substance is transparent or white in colour. Thanks to its high content of oleic acid it is a great basis for skin emollients and helps prevent wrinkles and skin ageing. Moreover, it has a positive effect on venous diseases and hernias as well as haemorrhoids and lung diseases.

- Chamois tallow: It is pure white in colour and hard as beeswax. Due to its high concentration of stearic acid it not only has a highly positive effect on blood circulation, but also protects from the cold. Stearin, as we know, is used to make candles – so why not make candles out of chamois tallow.

- Deer tallow: It is not quite as hard as chamois tallow and thus perfectly suited to give the right consistency to ointments. Soothing rough and chapped skin, it is an effective prophylaxis in order to prevent chafing or blistering on feet. Moreover, it serves as a prefect surrogate for the ecologically doubtful palm butter in hobby soap boiling.

- Marmot oil: It contains a minimal amount of lard, i.e. between ten and twenty per cent. Only if it is light yellow, almost colourless, or of a slightly pastel yellow colour, the oil will be of premium quality. The high content in linoleic and linolenic acid (higher than in badger lard), together with glucocorticoids (lower than in badger lard), make it a veritable miracle oil for skin, joint and lung diseases, just as badger lard is the miracle lard for these very diseases.

- Doe tallow: Ideally combining high concentrations in stearic and oleic acids, the hard and pure white tallow is a true blessing for stressed, sensitive and dry skin. Just like chamois tallow it is an excellent protector against the cold and soothes rough and chapped skin just as effectively as deer tallow does.

Felle, Zähne, Leder, Fleisch

Hides, teeth, leather, meat

Das Fell des Murmeltieres gilt seit vielen Generationen als heilsame Auflage bei rheumatischen Schmerzen. Dachsfell wird in der Hildegard-Medizin erfolgreich zur Behandlung von Raucherbeinen eingesetzt. Die prickelnden Grannenhaare (Deckhaare) stimulieren die Mikrozirkulation und helfen auf diese Weise, Durchblutungsstörungen zu beheben. Die Vorzüge des Fuchsfells entdeckt man in kalten Winternächten – nichts wärmt uns so sehr und fühlt sich so angenehm an wie ein weidgerecht erlegter Fuchsbalg aus unseren heimischen Wäldern.

The hide of the marmot for many generations has been known as a wholesome comforter for rheumatic pains. Badger hides are used successfully in Hildegard Medicine in the treatment of smoker's legs. The prickling beard hairs (cover hairs) stimulate microcirculation and in this way help repair circulatory disorders. The virtues of the fox hide become apparent in cold winter nights. Nothing warms us as well and feels as comfortable as an ethically hunted fox skin from our local woods.

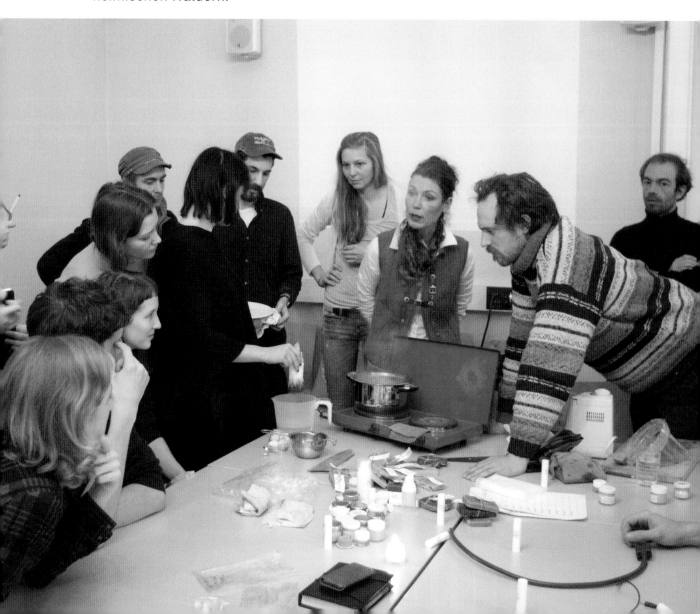

Die Zähne von Fuchs, Dachs, Murmeltier und Hirsch lassen sich zu zauberhaften Schmuckstücken verarbeiten.

Aus Reh, Hirsch und Gamsleder werden seit vielen Generationen Kleidungstücke gefertigt.

Wildbret – das Fleisch unserer Wildtiere – ist von unglaublich hohem ernährungsphysiologischen Wert. Es ist im Vergleich zu Rind- und Schweinefleisch fett- und kalorienarm, beinhaltet dafür aber wesentlich mehr wertvolle ungesättigte Fettsäuren, die für unsere Gesundheit essenziell sind. Der Eisengehalt ist um ein Vielfaches höher als in konventionellem Fleisch von Nutztieren.

Nicht umsonst sagt ein alter Tiroler Volksspruch: „Eine Gamssuppe weckt Tote auf" – so stark und kräftigend ist diese heilsame Brühe. Und Paracelsus empfiehlt Murmeltierfleisch zur Stärkung nach zehrender Krankheit und für Wöchnerinnen. Doch auch wer sich bester Gesundheit erfreut, sollte sich diese Delikatesse nicht entgehen lassen – vorbeugen ist schließlich besser als heilen.

Um die wirklich vielfältigen Gaben unserer Wildtiere abschließend nochmals zu verdeutlichen, lassen Sie sich nach dem stärkenden Mahl eine Geschichte erzählen ...

The teeth of foxes, badgers, marmots and deer can be used to make charming pieces of jewellery.

Doe, deer and chamois leather have been used for generations to make items of clothing.

Venison, the meat of our wild animals, is incredibly valuable from the point of view of nutritional physiology. In comparison to beef and pork, it contains much less fat and calories, yet a lot more precious unsaturated fatty acids, which are essential for our health. The iron content is higher many times over than in the conventional meat of farm animals.

There is a reason why an old Tyrolean saying goes, "A chamois soup raises the dead" – so strong and invigorating is the wholesome broth. And Paracelsus recommends marmot meat for strengthening the constitution after wasting diseases and for women in childbed. Yet those of us in perfect health should not miss out on this delicacy either – after all, an ounce of prevention is better than a pound of cure.

Finally, to make the manifold benefits of our wild animals clear once more, after the invigorating meal let me tell you a story ...

Eine Wald- und Wildgeschichte
aus längst nicht vergangenen Tagen
A story of woods and wild animals from anything but long gone days

Stellen wir uns einmal vor, wir befinden uns auf einer idyllischen, altmodischen Almhütte umgeben von Weiden, Wiesen und Wäldern. Neben der Hütte plätschert frisches, kaltes Quellwasser aus dem Brunnen fröhlich vor sich hin. Strom gibt es zwar keinen, dafür eine große Feuerstelle vor dem Häuschen und einen gekachelten Ofen in seinem Inneren.

Eine kleine Gruppe von Menschen verbringt hier schöne Herbsttage. Zwei davon gehen auf die Jagd – schließlich will man ja auch etwas zu essen haben.

Nach einem wunderschönen Herbsttag inmitten der Hirschbrunft kommen

Imagine finding yourself in an idyllic, old-fashioned mountain cabin surrounded by alpine pastures, meadows and woods. Beside the cabin, fresh, cold spring water cheerfully gurgles from a fountain. There may be no electricity, but a large fireplace outside the little house and a tiled stove inside.

A small group of people is spending some beautiful autumn days here. Two of them are hunters, after all one also has to eat.

After a glorious day, in the middle of the deer rutting season, the two hunters return with their prey after a successful stalk. The liver of the mighty animal

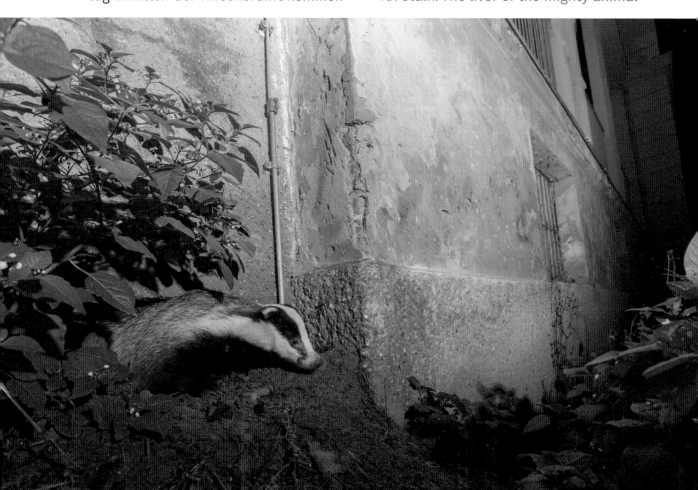

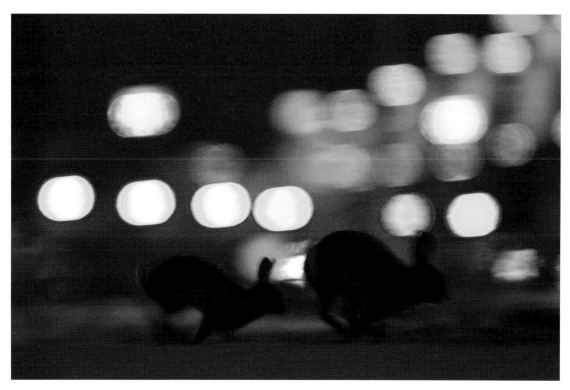

die beiden Jäger abends nach einer er-
folgreichen Pirsch mit ihrer Beute zu-
rück. Die Leber des prachtvollen Tieres
wird am gleichen Abend zubereitet und
macht die kleine Gruppe satt und zu-
frieden. Das Fett um die Bauchorgane
wurde wie die Leber gleich nach dem
Erlegen entnommen und während am
Lagerfeuer vor der Hütte das Essen zu-
bereitet wird, kümmert sich eine Heil-
kundige aus der Gruppe um das Fett. Es
wird zerkleinert und bei sanfter Tem-
peratur am Lagerfeuer ausgelassen.
Während die beiden Jäger auf der Jagd
waren, hat sie von den umliegenden
Nadelbäumen Harz gesammelt. Dieses
wird nun dem ausgelassenen Hirsch-
talg beigemengt und ergibt so einen
wunderbaren und heilsamen Balsam,
der Wunden und Schrunden versorgt,
im Winter vor Kälte schützt, Muskelver-
spannungen löst und rheumatische Ge-
lenks- und Wirbelsäulenleiden lindert.
Aus der Asche des Lagerfeuers zaubert
sie eine Lauge, die mit dem Hirschfett
vermengt eine Seife ergibt. Nach ein

is prepared the very same evening and
leaves the little group sated and grati-
fied. The fat around the stomach or-
gans, like the liver, has been removed
right after the kill, and while the food
is being prepared outside the cabin an
expert in wild medicine takes care of
it. The fat is cut into small pieces and
rendered down over the campfire at a
moderate heat. While the two hunters
have been out stalking, she gathered
resin from the conifers nearby, which
is now added to the rendered-down
deer tallow, thus producing a wonderful
and wholesome balm great for treating
wounds and cracks, that protects the
skin from the cold in winter, releases
muscle tensions and soothes rheu-
matic joint and spine complaints. From
the ashes of the campfire she conjures
an alkaline solution which, mixed with
the deer tallow, produces a great soap.
After a few days, the meat of the ani-
mal too is ready to be eaten. It has been
left hanging in a cool room and now skin
and hair can be removed. The deerskin

paar Tagen ist auch das Fleisch des Tieres fertig zum Verzehr. Es wurde in einem kühlen Raum „abgehängt" und nun können Haut und Haare abgezogen werden. Die Haut des Hirsches kann gegerbt werden und zwar mit dem Hirn des erlegten Tieres – ja, so hat man das früher auch schon gemacht, man hat mit Hirn gegerbt! Inzwischen gibt es einige Wildnisschulen, die diese Kunst wieder unterrichten. Die gegerbte Haut wiederum dient uns als Grundstoff für Kleidung. Man kann aber auch Musikinstrumente wie beispielsweise eine Trommel daraus fertigen und erhält dadurch wieder ein Heilmittel. Denn auch Musik wird seit Jahrtausenden dafür genutzt, um unser Wohlbefinden und unsere Gesundheit zu stärken.

Während der Hirschrücken zu einem stärkenden Festmahl zubereitet wird, greift sich ein geschickter Handwerker das Hirschgeweih und mahlt das Hirschhorn zu grobem Mehl, das zusammen mit dem gesammelten Baumharz sowie frischen oder getrockneten Kräutern zu einer desinfizierenden Räuchermischung verarbeitet wird. Selbst für die Sehnen des Tieres hat unsere findige kleine Gruppe Verwendung. Sie dienen als Saite, mit der man einen Bogen spannt.

Der Herbst neigt sich zu Ende, die Hirschbrunft ist bald vorbei und unsere kleine Gruppe zieht wieder hinab ins Tal mit allen Schätzen und Gaben des erlegten Hirsches. Übrig geblieben ist nicht viel von ihm – beinahe alles konnte verwendet werden. So nachhaltig kann „wilde Medizin" sein!

Viel Freude mit den vielseitigen Gaben unserer Wildtiere, für die wir dankbar sein können.

can be tanned, namely with the help of the animal's own brain. Indeed, this is how they used to do it in the past, they used brains for tanning. In the meantime there are a number of wilderness schools that once more teach this art. For its part, the tanned skin serves us as a raw material for clothing. We can also use it to make musical instruments, as for example drums, and thus come by another remedy. For music too has been used for thousands of years to strengthen our wellbeing and health.

While the deer saddle is turned into a nourishing feast, a crafty artisan gets hold of the antlers and grinds the horn into a coarse flower that, together with the resin gathered, or dried herbs, is processed into a disinfectant fumigating mixture. Even the animal's tendons our inventive little group finds a use for. They serve as strings to span a bow with.

The autumn is coming to an end, the deer rutting season will soon be over, and our little group once more descends to the valley, together with all the treasures and gifts of the killed deer. There is not much of it that is left over, almost everything has been put to some use. That is how sustainable wild medicine can be.

Enjoy the manifold bounties we receive from our wild animals, which we can truly be thankful for.

Heilpflanzen in der Stadt – oder
ein Pharmakognost am falschen Platz?
Medicinal Plants in Town – or
a Pharmacognosist in the Wrong Place?

Wolfgang Kubelka

Wo in der Stadt findet man Heilpflanzen? Natürlich in der nächsten Apotheke! Dort weiß man alles über Arzneimittel und daher auch alles über die Heilwirkung von Pflanzen – vom alten Hausmittel bis zur klinisch geprüften Arzneispezialität, vom Anbau der Pflanzen bis zur einnahmebereiten Tablette. Aber dass viele Heilpflanzen auch in der harten Asphalt- und Betonwelt der Stadt leben und auf einen wertschätzenden Blick und eine Begrüßung warten, entgeht vielleicht sogar manchen Apothekerinnen und Apothekern. Niemand hat sie gepflanzt, niemand bewusst ihre Samen in die Stadt gebracht.

Und auch Pharmakognosten, die sich zum Ziel setzen, Heilmittel biologischer Herkunft wissenschaftlich zu erforschen, trifft man eher beim Pflanzensammeln im Gelände, am Mikroskop oder im Labor bei der Analyse von Heilpflanzen an als beim Flanieren in der Stadt: Beim Stadtspaziergang bin ich als Pharmakognost scheinbar am falschen Platz. Aber eben nur scheinbar: Denn die Pharmakognosie, ursprünglich die Kenntnis (gnosis) aller Arzneimittel und Gifte (pharmakon), heute spezialisiert auf Arzneimittel biologischer Herkunft, findet selbst in den kleinsten Pflasterritzen der Großstadt bekannte Objekte ihrer Forschungsinteressen. Und wenn ich in der Stadt unterwegs bin – zu Fuß, mit dem Fahrrad, mit der Straßen- und U-Bahn oder auch mit dem Auto – bleibt mein Blick eben auch dort überall hängen, wo normale Menschen nicht im mindesten an Pflanzen, und schon gar nicht an Heilpflanzen denken.

Freilich – wie bei uns Menschen – gibt es auch bei den Pflanzen große Unter-

Where in town would you look for medicinal plants? At the pharmacy of course! There everything is known about remedies and thus also about the healing effects of plants – from the old traditional folk medicine up to the clinically tested drug, from the growing of the plants to the pill ready to take. Many medicinal plants however, also grow in the unpleasant asphalt- and concrete-world of a town, waiting to be seen, to be respected and greeted, a fact that even the one or other pharmacist may not have noticed yet. Nobody has planted those plants, nobody has brought their seeds to town on purpose.

Also pharmacognosists, who aim at scientific research on medicines of biological origin, you would rather encounter in the countryside plucking plants, or at the microscope or in the lab analyzing plants than in town strolling along: as pharmacognosist I seem to be in the wrong place walking through the town and looking for medicinal plants. However only seemingly: pharmacognosy, originally the knowledge (gr.: gnosis) of all remedies and poisons (pharmakon), today specialized on medicines of biological origin, finds well known objects of scientific interest also in the smallest cracks of the pavement in town. Being en route in town – on foot, by bicycle, by tram or underground, or even by car, my eye is attracted by medicinal plants on spots where average human beings would never expect any plants at all.

Similar to us human beings, also the plants offer a wide range of possibilities to get noticed and to be more or less useful. Let's look at the family of compositae: all members of this family try to attract the attention of their

schiede wie sie auf sich aufmerksam machen und ob sie mehr oder weniger nützlich sind. Nehmen wir nur die Familie der Korbblütler: Alle ihre Vertreter versuchen durch ihr Blütenkörbchen, das viele für eine Einzelblüte halten, in dem aber oft viele hunderte kleine Blüten zu einem Schauapparat vereinigt sind, die Aufmerksamkeit der menschlichen Betrachter oder der Insektenbesucher auf sich zu ziehen. Das strahlende Gelb von Löwenzahn (Taraxacum) oder Huflattich (Tussilago) kann man natürlich nicht übersehen, das Wegwarten-Blau (Cichorium) und das Weiß von Schafgarbe (Achillea) und Gänseblümchen (Bellis) wirken schon viel bescheidener, und die winzigen Blütenkörbchen der oft kräftigen Beifußpflanzen (Artemisia vulgaris und A. verlotiorum) nimmt man kaum zur Kenntnis.

Aber sie alle finden ihren Platz in der Stadt, auch in Wien: Der Löwenzahn beeilt sich, seine Blüten und möglichst auch seine Fallschirmfrüchte auf Grünflächen zu produzieren, bevor die unbarmherzigen Rasenmäher alles kurzschneiden. Damit siedelt er sich dann auch zwischen den Granitsteinen des Straßenpflasters oder eines Grabes an, wenn nur eine Spur von Erde zum Wurzeln da ist. Der Huflattich hingegen fühlt sich auf unbearbeiteten Ruderalstellen, fern von Lipizzanerhufen und Fiakern, wohl. Man sollte seine hübschen Blüten – wie auch die Blätter – nicht unbedingt als Hustenmedizin verwenden, besonders nach Trockenheit können sie geringe Mengen schädlicher Substanzen enthalten.

Die Prinzessin, die ihren Liebsten nicht in die Fremde ziehen lassen wollte, wurde nach langem vergeblichem Warten auf dessen Rückkehr in die Weg-

human onlookers or of their insect-visitors with the help of their floriferous baskets. Many of their visitors take this as one single blossom, in reality often many hundred small blossoms are combined into one attracting apparatus. The bright and brilliant yellow of dandelion (Taraxacum) or coltsfoot (Tussilago) can hardly be overlooked, the blue of chicory (Cichorium) and the white of yarrow (Achillea) and daisy (Bellis) is much less impressive, and the tiny flower baskets of the otherwise strong mugwort (Artemisia vulgaris and A. verlotiorum) one hardly notices.

All of these plants find their place in town, also in Vienna: the dandelion tries to produce its blossoms and if possible also its parachute-fruits on the lawns before the heartless mowers cut everything off. It also settles between the granite stones of the pavement as long as there are at least traces of soil for rooting available. The coltsfoot however loves the untouched ruderal places, in safe distance from the hoofs of Lipizzaner and Fiaker horses. Neither its pretty blossoms nor the leaves should necessarily be used as cough medicine, as

warte verwandelt: Die blauen Blüten-
köpfchen erinnern an ihr Augenblau. In
Wien erinnert man sich hingegen ganz
prosaisch an karge Zeiten, in denen die
Cichoriumwurzeln nach dem Rösten
den „Ciguriekaffee" lieferten ...

they might contain, especially after dry
weather periods, noxious substances.

The princess, who did not want to let
her beloved one go was transformed
into a chicory after long and hopeless
waiting. The blue heads of the blossom

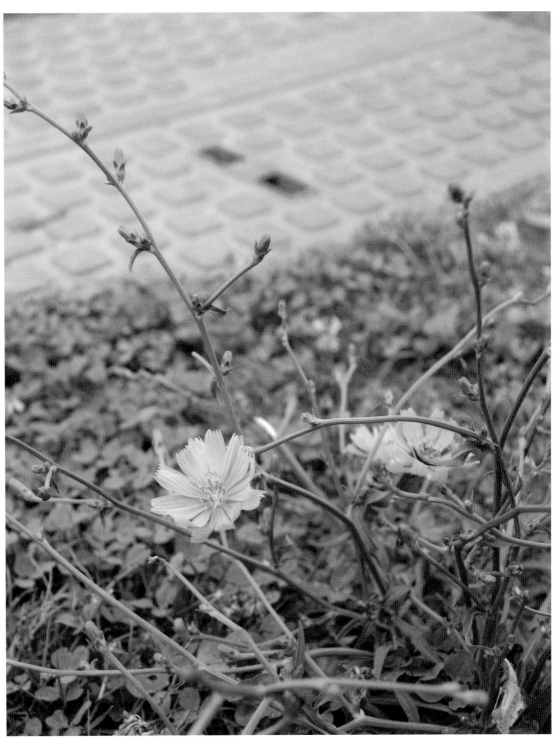

Als Heilpflanze wichtiger als die Wegwarte ist die allbekannte, auf jedem Parkplatz, an jedem Wegrand und zwischen Bahngleisen blühende Schafgarbe. Ihre heilende Wirkung hat schon Achilles gekannt, und bei Frauenleiden und Magen-Darm-Beschwerden wird sie seit langem hochgeschätzt. Aber erst in den letzten Jahren haben Wiener Pharmakognosten nicht nur neue Arten beschrieben, sondern auch Dutzende neue chemische Wirksubstanzen entdeckt. Etwa acht Achillea-Arten, die der normale Stadtbewohner weder beachtet noch beriecht, geschweige denn unterscheiden kann, sind für das Wiener Stadtgebiet bekannt!

Unbeachtet bleiben meist auch die fünf Wegerich-Arten (Plantago), eben am Weg, an Wegrändern, auf Bahngeländen oder an der Corner-Ecke von Sportplätzen – dabei ist doch der Spitzwegerich ein ganz wichtiges Hustenmittel mit antibakteriellen Eigenschaften.

Am Flussufer entlang des Donaukanal-Radweges fallen am ehesten noch die dunkelrosa gefärbten Blüten des Beinwells (Symphytum) auf, dessen Kraut und Wurzeln – in Salben und Umschlägen verwendet – hohes Ansehen zur Behandlung von Beinbrüchen und Blutergüssen genießen. Auch seine Anwendung steht wegen der enthaltenen Giftstoffe, ähnlich wie beim Huflattich, in Diskussion. Auffälliger sind die mächtigen Pflanzen der Echten Engelwurz (Angelica), deren Wurzeln als Magenmittel geschätzt werden. Fährt man weiter, etwa in Richtung Donauinsel, trifft man auf einen anderen Doldenblütler, den noch mächtigeren Riesen-Bärenklau (Heracleum mantegazzianum), einen bis vier Meter hohen „Neubürger", den man wegen seines

remind of the blue of her eyes. In Vienna however, one simply remembers and is reminded of times when the roasted roots of chicory were used as coffee, so called "chicory-coffee".

More important as medicinal plant than chicory is yarrow, blossoming on every parking-place, along all paths and between the tracks of the trains. Already Achilles knew about its healing properties, and as remedy for female suffers and for troubles concerning the intestine it has been renowned for a long time. In the recent years only, however, pharmacognosists from Vienna have described new yarrow species, and in addition found dozens of new pharmacologically active substances. Eight species of yarrow have been described for the Viennese area, which the average inhabitant of Vienna neither notices nor smells, nor can differentiate between them.

Also the five plantain-sisters (Plantago) occurring in the Vienna area are mostly neglected, along the paths, in the area of the trains or in the "corner" corners on sports-grounds, plantain however being one of Europe's most important cough medicine with antibacterial properties.

Along the river, along the Danube-channel, the dark-pink blossoms of comfrey (Symphytum) are easily noticed, the roots and leaves of which are used in ointments and for external applications. Comfrey is highly estimated in the treatment of broken bones and of bruises. Its use, however, due to toxic substances, similar to coltsfoot, is in discussion. The large plants of the Holy Ghost (Angelica archangelica) are real landmarks, its roots serve as remedy

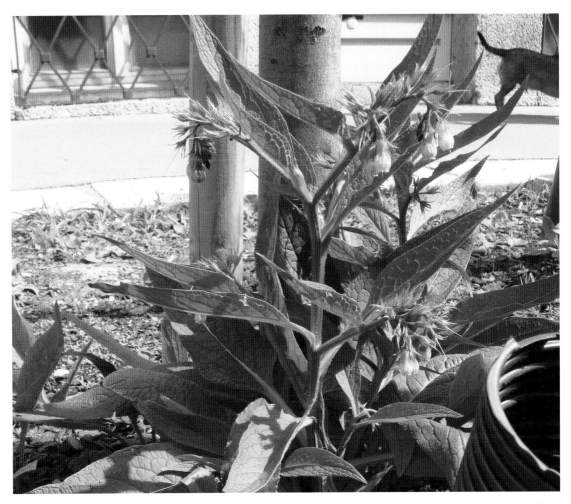

hautreizenden Saftes nur beschauen, aber nicht „begreifen" sollte.

Viel harmloser ist hingegen der im ganzen Stadtgebiet, wie etwa bei der Mölkerbastei, anzutreffende, medizinisch interessante Efeu (Hedera helix). Die Pflanze ist – wie Ginseng – ein Araliengewächs, sie wächst auf Bäumen und Mauern bis zu 20 Meter hoch. Je nach Alter und Standort hat sie unterschiedliche Blattformen und trägt kleine blauschwarze ungenießbare Früchte. Extrakte aus den Blättern enthalten ein Gemisch verschiedener chemischer Substanzgruppen, die im Zusammenwirken – als „Wirkstoffcocktail" – ein ausgezeichnetes Hustenmittel ergeben, das auch für Kinder bestens geeignet ist.

for stomach problems. Continuing further in the direction of the Danube-island one encounters another umbelliferae-plant, a neophyte growing up even to 4m in height: Heracleum mantegazzianum. This plant is only to be looked at, because of its skin irritating juice one ought not to touch it.

In the whole area of the city, e.g. near the Mölkerbastei, you can find Ivy (Hedera). It is a harmless, however medicinally very important plant: like Ginseng it is a member of the Araliaceae-family, grows up on trees and walls up to 20m, and dependent on its age and the place it grows, its leaves show different shapes. The ripe fruits are dark-blue and not edible. Extracts of the leaves contain a mixture of various groups of

Setzt man den Stadtspaziergang zu Fuß fort, erreicht man alsbald den Platz auf der Freyung, die „Gegend bei den Schotten" (das Kloster wurde von Mönchen aus Irland – „Scotia minor" – im 12. Jahrhundert erbaut). Das auf die Pflanzen in den Granitpflasterritzen fokussierte Pharmakognostenauge entdeckt erfreut Exemplare einer Bruchkraut-Art (Herniaria) mit winzigen Blättern – getrocknet in der nahen Kräuterhandlung in Blasen-Teemischungen erhältlich. Das unscheinbare Pflänzchen ist sonst selten zu finden, etwa beim Heiligenkreuzerhof (dem ältesten Zinshaus von Wien), beim Belvedere oder „drunt in der Lobau" …

Die Liste ließe sich noch lange fortsetzen: Schöllkraut (Chelidonium), Klatschmohn (Papaver), Hirtentäschel (Capsella), Hopfen (Humulus), Brennnessel (Urtica), Hanf (Cannabis), Holunder (Sambucus) und viele mehr lassen sich finden, wenn man nur einmal darauf achtet. Überraschend viele Pflanzen der mit über 2000 Arten sehr reichen Flora Wiens werden medizinisch verwendet. Jede produziert auch auf dem oft verlorenen Posten mitten in der Stadt oder am Stadtrand ihre spezifisch wirksamen, interessanten Substanzen, in der Hoffnung sich genauso nützlich machen zu können wie ihre auf Beeten und Feldern im großen Maßstab kultivierten Artgenossen.

Natürlich kommt niemand auf die Idee, Heilpflanzen zwischen Granit und Beton zu sammeln, und nur wenige bemerken überhaupt die vorhandene Vielfalt. Als Pharmakognost fühle ich mich aber absolut nicht am falschen Platz, sondern freue mich über diese Begegnungen mit den spontan erblickten Pflanzen auch mitten in der Stadt.

pharmacologically active substances, that in combination, as a "drug-cocktail", give a cough remedy of first quality, suitable also for children.

Continuing ones walk on foot, one soon reaches the Freyung, an "area close to the Scotts" (the monastery was built in the 12th century by monks from Ireland, "Scotia minor"). The pharmacognosist's eye sees tiny plants in the creeks of the granite pavement, he is happy to see the Rupturewort (Herniaria) with tiny leaves, which, in dried state, are sold as a herbal tea mixture against bladderproblems in the nearby house of herbs. This plant is rather rare, it is found also nearby the Heiligenkreuzerhof (the oldest appartment house in Vienna), at the Belvedere and "down" in the Lobau…

The list could easily be continued: Celandine (Chelidonium), Poppy (Papaver), Shephards Burse (Capsella), Hops (Humulus), Nettle (Urtica), Hemp (Cannabis), Elderberry (Sambucus) and many more can be detected, once one has learned what to look out for. Surprisingly many of the more than 2000 species of the Viennese flora, a very rich one, are used medicinally. Each of these produces, in the middle of the town, or in the suburbs, without any future, its specific and interesting, pharmacologically active constituents, hoping to be helpful just like the ones on the fields planted and cultivated as medicinal plants on a large scale.

Obviously nobody would have the idea of collecting medicinal plants between granite and concrete, and only very few at all notice the variety of plants offered. As a pharmacognosist, however, I do not feel in the wrong place, I am enchanted about these encounters in the

Ich darf sie herzlich mit ihren Namen begrüßen und dabei überlegen, wie sie als Heilpflanzen nützlich sein könnten. Über die Entdeckung am unerwarteten Ort hinaus fasziniert mich noch der Gedanke an die komplizierten Strukturen der vielen, nicht sichtbaren chemischen Wirkstoffe, die auch hier in der Stadt – in einem luxuriösen Spiel der Natur oder des Kreators? – von jeder Heilpflanze gebildet werden. Warum? Wozu?

middle of the town. I appreciate greeting them with their name and can ponder over the question whether they are most helpful or even possibly harmful. In addition to the optical impression I am fascinated by the thought of the most complicated structures of the numerous, not visible chemical substances that all plants produce – in a luxurious game of nature – or of the creator? Why? What for?

10 Tipps, um mehr Natur und Wildnis in der Stadt wahrzunehmen

Ron Bachmann & Roland Maurmair

Um die Natur in all ihren Facetten in der Stadt zu erfahren, muss man alle seine Sinne aktivieren und bewusst gebrauchen. Mit einer erhöhten Aufmerksamkeit ist es ein Leichtes, die Stadt als lebendig zu erfahren. Die folgenden Tipps helfen, die Sinne zu schärfen und die Stadt als gemeinsamen Lebensraum von zahlreichen Lebewesen kennenzulernen.

1. **Geh nie denselben Weg zweimal**
 Wenn man in seinen täglichen Routinen bleibt, gelingt es schwer, etwas Neues zu erblicken. Versuch einmal, wenn du zum Bäcker oder zur Arbeit gehst, einen etwas anderen Weg zu nehmen. Wenn du nur ein paar Meter von deinem Routineweg abweichst, hast du die Chancen schon erhöht, etwas Neues zu erleben – einen Umweg nehmen birgt Überraschungen.

2. **Sei der Wind**
 Wenn du von der Arbeit nach Hause gehst, sei der Wind, fühle ihn – lass dir die Richtung zeigen und folge ihm. Mach das, solange du Lust dazu hast. Schenk ihm deine Gedanken und er trägt sie mit sich fort. Das ist nicht Esoterik, sondern Quantenphysik.

3. **Ändere deinen Blickwinkel**
 Versuche, wann auch immer es dir einfällt, dir deinen Fokus bewusst zu machen und ihn zu verändern. Wenn du beim Einkauf – statt wie gewohnt auf die Regale – an die Decke oder auf den Boden blickst, wird dir der Supermarkt völlig ungewohnt und neu erscheinen.

4. **Such dir einen Sitzplatz**
 Suche dir einen Ort in der Nähe deines Zuhauses, den du im Laufe des Jahres regelmäßig besuchst. Bleib dort, solange du willst, aber mindestens für 15–20 Minuten, und aktiviere deine Sinne. Beobachte, lausche, rieche und spüre … Besuche diesen Platz zu unterschiedlichen Tages- und Nachtzeiten. Der Ort wird sich verändern – so wie du dich und deine Beziehung zu ihm.

5. **Sei Tourist**
 Stell dir vor, du wärst ein Tourist in deiner eigenen Stadt, entdecke auf diese Weise Neues, sehe Dinge, die du vorher nicht gesehen hast. Lass deinen Blick umherschweifen wie jemand, dem alles neu und unbekannt ist, und du wirst Dinge sehen, die dir früher nie aufgefallen sind.

10 tips to embrace nature and wildlife in the city

Ron Bachmann & Roland Maurmair

You have to enable your senses and apply them consciously to perceive nature in all its beauty in the city. Pay more attention to experience the vibrant city. The following tips will help you to sharpen your senses and learn about the city as a communal habitat of many living organisms.

1. Never choose the same path twice
 Remaining in the same routine daily will make it very difficult to experience new things. Try to choose a different road to the bakery or even to work. By slightly changing the route you will gain opportunities to experience new things – a detour can be full of surprises.

2. Be the wind
 Be the wind on your way home from work – let the wind show you the way and follow. Do this as long as you feel like it. Give the wind your thoughts and it will carry them away. This is not esoterism but quantum physics.

3. Change your perspective
 Whenever it comes to your attention remember: be aware of your focus and change it. If you are shopping look at the ceiling or the floor instead of the shelves. The supermarket will seem unfamiliar and new.

4. Look for a seat
 Look for a location nearby your home. You will visit this spot regularly. Spend as much time there as you want, but at least 15 to 20 minutes and enable your senses. See, listen, smell and feel. Visit this location at different times of the day or night. The spot will change – just like you and your relationship to it.

5. Be a tourist
 Imagine you are a tourist in your own city, explore the town and observe. Look around you like you have not seen this city before and you will notice things you have not seen yet.

6. Vogeljagd

 Heute nutzen wir den Tag wie immer, außer dass wir versuchen, keinen einzigen Vogel aufzuscheuchen – ganz so, als ob wir nicht hier wären. Gleichzeitig verwandeln wir unsere Ohren in empfindliche Radarschüsseln, um alle Vögel zu orten. Viel Spaß beim Vögeln!

7. Blumenstrauß

 Stell dir vor, du bist eine Biene, eine hungrige Biene, die auf ihrem Weg nach essbaren Pflanzen sucht. Bleib deshalb immer wieder einmal stehen und grüß die wunderbaren Blumen und Blüten auf deinem Weg, steck deine Nase hinein und lass dich vom Zauber der Düfte entführen. Vergiss auch nicht zuzuhören, falls sie dir was erzählen möchten.

8. Mondlied

 Ich weiß, dass du ein super Sänger bist.
 Öffne dein Herz und singe dem Mond ein Lied.
 Wann hast du das das letzte Mal gemacht?

9. Genieße den Regen

 Wenn es regnet, dann geh zu Fuß, meide alle Verkehrsmittel und genieße jeden Tropfen. Dir ist klar, dass der Regen Teil vom gesamten Wasser auf der Erde ist – jeder Tropfen, den es je gegeben hat, und jeder Tropfen, den es jemals geben wird. Die Menge an Wasser ist immer dieselbe, mach dir das zwischendurch bewusst ... Denk auch daran, dass es nur extrem wenige Tropfen sind, die dich treffen, es ist sozusagen ein wahrer Glücksfall, die meisten treffen nämlich daneben.

10. Sei langsam, entdecke schnell

 Wenn du für eine gewisse Zeit deine Geschwindigkeit verlangsamst, dich zum Beispiel halb so schnell bewegst wie normalerweise, entdeckst du eine völlig neue Welt. Du kannst dieses Spiel solange spielen, wie es dir gefällt. Auch kannst du es so weit treiben, bis du alles nur ein Viertel so schnell oder langsam machst wie gewöhnlich – wende das veränderte Tempo beispielsweise einmal beim Abendessen an. Probier's aus, es wird dir schmecken!

6. Fowling

Today we will enjoy the day just like any other, but let us try not to flush any birds – as if we weren't even present. Simultaneously, our ears will transform into radars to locate every single bird. Have fun bird-watching!

7. Bouquet of flowers

Imagine you are a bee, a very hungry bee, on its way to a food source. On your way, pause to greet the beautiful flowers and blossoms. Let their smell take you away. Do not forget to listen, they might have a story to tell.

8. Song for the moon

I know you are a great artist.
Open your heart and sing a song to the moon.
When was the last time you did that?

9. Enjoy the rain

In case it rains do not take public transport, but walk around the city. Remember that the rain is part of Earth's water – every single raindrop that ever existed and every single raindrop that will ever exist. The amount of water will always stay the same, just think about that. Remind yourself that not very raindrops will hit you, it is a very auspicious occasion if it does.

10. Be slow, discover fast

Try to slow down your pace and you will explore a whole new world.
You can play this game however long you want. You can speed up your usual speed or slow it down – adopt this exercise to your dinner. Try it, it will taste delicious!

Bestiarium neu: von Vieh und neuer Wildheit
New Bestiarium: critter and new wilderness

Elsbeth Wallnöfer

Längst haben wir, die gnadenlos kapitalorientierte und affektkontrollierte Gesellschaft, was wild war, aus unseren Lebenswelten verbannt. Wir versuchen ständig, alles Archaische auszurotten, um es dann über die Hintertür als gezähmte Version wieder einzuführen. Da werden Grünflächen zerstört, Tiere ausgerottet, Vieh malträtiert und allmählich wieder, wenn alles so hergerichtet ist, dass es unseren Vorstellungen, wie etwas zu sein hat, entspricht, eingeführt. Erst wenn wir die vollkommene Kontrolle über das noch so kleinste Mitlebewesen (das geht bis in den Nanobereich) haben, lassen wir es wieder an unserer Lebensweise teilnehmen. Glücklicherweise ist die Natur subtiler organisiert, was dann doch das

We, the without any pity capital-orientated and affect-controlled society have long time ago banned from our worlds of living what used to be wild. It is our permanent aim to exterminate everything archaic, in order to reintroduce it through the back door as tamed version. Green areas are destroyed, animals erased, cattle pestered and once everything has been changed so that it corresponds to our expectations, how things ought to be, reintroduced. Only when we have reached complete control also over the smallest co-creature (going into the nano-sphere) we are prepared to let it take part again in our way of living. Luckily nature is organized in a more sophisticated way, leading to an uncontrolled flourishing of the

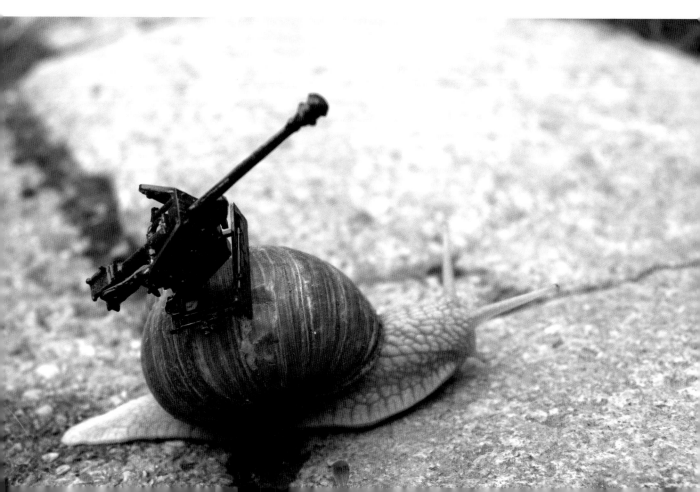

eine oder andere unkontrollierte Aufblühen zur Folge hat. Die Spuren einer ungezähmten Natur finden sich überall, irgendwie – und selbst die übertriebene Angst des homo sapiens sapiens vermag sie nicht immer auszulöschen. Dies zu erkennen bedarf einer gewissen Aufmerksamkeit beziehungsweise der Fähigkeit, die Lücken im scheinbar lückenlosen Kontrollsystem wahrnehmen zu können. Oder hegelianisch betrachtet: Das Nichts gibt es nur als absolutes Nichts und daher beherbergt es im Grunde alles. So gesehen entspricht das Nichts sich ausdehnenden Füllen, die nicht jeder zu sehen vermag. Dem Sehenden jedoch offenbart sich eine Biodiversität von besonderer Schönheit. Alles und nichts hinterlassen Spuren, auf die man sich begeben kann. Folgt man diesen Fährten ohne Voreingenommenheit, erschaut man neue Wunder: Es ist, als ob die Purpurschnecke nicht nur ihren gewohnten Lebensraum verlassen, sondern auch noch Einzug in die Stadt gefunden, eine angemessene Nische für sich entdeckt hätte – die darüber hinaus auch noch zur Ästhetisierung urbanen Lebens bei-

one ore other. Traces of untamed nature can be found everywhere and somehow – and even the exaggerated fear of homo sapiens sapiens is not always able to exterminate them. To recognize this, a certain amount of attention is necessary or the capability to detect the gaps in the control-system which seems so complete. Or, looking at it with the eyes of Hegel: the nothing only exists as absolute nothing, thus it basically gives home to everything. Looking at it that way, the nothing corresponds to expanding abundance, which not everybody is capable to recognize. The seeing is rewarded by biodiversity of particular beauty. Everything and nothing leave traces which one can pursue. Following these tracks without any prejudices one becomes aware of new wonders. It is as if the purple dyemurex had not only left her usual place of living but had also come to town and had found a suitable niche to live – in addition she adds to the development of aesthetics in urban living. (Fig. p. 83) In the pretended nothing the purple dyemurex, alias R.Maurmair, gained her new habitus. This new type of nature, which

trägt (Abb. S. 83). Im vorgeblichen Nichts eroberte sich die Purpurschnecke, alias R. Maurmair, ihren neuen Habitus. Diese neue Form von Natur, die sich der lateinischen Etymologie folgend als „entstehen", „geboren werden" formulieren lässt, könnte man auch als dialektische Kunst bezeichnen. So ist Urban Wilderness gewissermaßen nicht bloß ein dialektisches Verfahren zur Neuentdeckung der Natur, sie ist auch eine neue Kunstform. Nehmen wir uns als nächstes Beispiel zur Bestätigung die Klimaflüchtlinge und die Urban Wildlife Studies zur Hand. Das von Gewicht und Größe wahrhaft imposante, außereuropäische Nashorn kommt aufgrund des aggressiven antinaturhaften Gebarens des Menschen – das in lieblos bürokratischer Manier mit dem Kyoto-Protokoll als fadenscheinigem Klimarettungsversuch in die Annalen der Menschheitsgeschichte eingegangen ist – in

can be expressed in Latin etymology by developing, being born, can be referred to as dialectic art. Thus Urban Wilderness is not just a dialectic process to rediscover nature, it is at the same time a new type of art. Let us take the "climate-refugees" and the Urban Wildlife Studies as next example and as confirmation. The non-European rhinoceros, impressive due to its size and weight, appears in an irritating small and elegant corpus. The reason being the aggressive and antinaturalistic behaviour of man, this will be remembered in mankind's history for its loveless bureaucratic manner with the Kyoto-records as flimsy attempt to save the climate. The African rhinoceros has shrunk and lost weight to an impressive extent and looks for a new place of living in the few (concrete)-niches of European nothing. This transformation demands however, on the other hand from the native snail,

einem irritierend kleinen, eleganten Corpus daher. Geschrumpft und beeindruckend an Gewicht verloren, sucht sich das afrikanische Nashorn seine neue Heimat in den wenigen (Beton) Nischen europäischen Nichts. Diese Mutation wiederum erfordert von der einheimischen Schnecke, deren Hüttlein das Nashorn fortan begehrt, sich zu bewehren (Abb. S. 87). Und so kommt es, dass das Weichtier gut armiert seine Spuren durch die Stadt zieht (Abb. S. 82). Die Natur- bzw. Kulturkritik in der dialektischen Kunst Maurmairs kreiert allerlei neue Geschöpfe, deren Auftauchen in manchmal überraschenden Dimensionen – von klein bis groß – ihre Aufmerksamkeit vom Betrachter einfordern. Die Mutation der Banane (Abb. S. 85) oder die animalischen Begierden stolzer Stadtfrauen in ihren Wildtiermotiv-Schuhen (Abb. S. 90) heben gewohnte Gesetzmäßigkeiten auf. So gut wie ausgerottet staksen Tiger, Zebra, Jaguar und die in ihrer stiefelartigen Vornehmheit erhaltene Giraffe

whose home the rhinoceros now desires, to stand the test (Fig. p. 87). That is the reason why the mollusk strolls heavily armed through town leaving its traces . (Fig. p. 82) The criticism of nature and culture in Maurmair's dialectic art forms various new creatures, their appearance in sometimes surprising dimensions – from small to large - demands the viewer's attention. The transformation of the banana (Fig. p. 85) or the animal-desires of the proud women of the town in their shoes decorated with motives of wild animals (Fig. p. 90) make habitual laws invalid. Tiger, Zebra, Jaguar and the Giraffe, preserved in her boot-like elegance, all of them as good as extinct, roam through the gorges of Vienna, being overheated due to the climate-change, without being a danger for the humans. Every single little gap or niche is occupied by the artificial and naturalistic transformations or creatures. They are more than just aesthetic evidence of how art deals with nature.

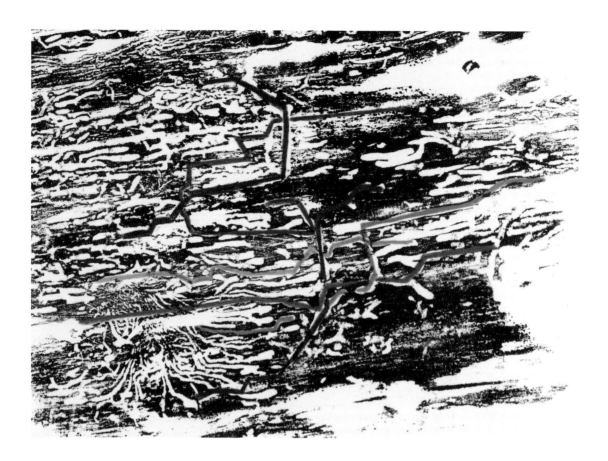

für den Menschen gefahrlos durch die Schluchten in das durch Klimawandel überhitzte Wien. Jede noch so kleine Ritze oder Nische wird von den artifiziellen wie naturhaften Mutationen oder Kreaturen erobert und sie sind mehr als nur ein ästhetisches Zeugnis davon, wie Kunst mit Natur umgeht.

Maurmairs Tier- und Kunstwelt ist seiner eigenen, ganz besonderen Aufmerksamkeit geschuldet: dem Sinn für andere Lebewesen, dem Respekt vor der Natur, der generellen Rücksicht auf den anderen. Diese Tugend führt zu einem ernsthaften – wie paradox(!) – Kunst-Spiel, das sich anhand des Herbstmotivs beispielhaft veranschaulichen lässt.

Die dem Zufall himmlischer Mächte überlassenen Blätter erhalten einen formschönen Corpus, sobald der

Maurmair's world of animals and art refers to his own, very special attention: his sense for other creatures, his respect of nature, his general consideration for others. This virtue leads to a serious – and paradox(!) –game of art, this is shown exemplary in the autumn-motive.

The leaves let to the devices of the chance of the powers of heaven receive a beautifully formed corpus as soon as the artist attends to them (Fig. p. 66). The relevance of the ornamental, which is one of the main aspects in determination of art, transpires here, more than that, it is intensified in the motive. The contrast between nature and culture cannot be shown more clearly, visible first in the, at the beginning, accidental arrangement of the leaves by the wind and the shaping or formation of the leaves with most simple methods. But

Künstler sich ihrer annimmt (Abb. S. 66). Hier nun tritt die Bedeutung des Ornamentalen, das mit ein zentraler Aspekt bei der Bestimmung von Kunst ist, in Erscheinung, ja, es verdichtet sich im Motiv. Der Kontrast zwischen Natur und Kultur, augenscheinlich durch die zunächst zufällige Anordnung der Blätter durch den Wind und durch die Formgebung oder Gestaltwerdung der Blätter mit einfachsten Mitteln, könnte kaum deutlicher ausfallen. Was sagt dies über Kunst und Urban Wilderness aus, lässt sich an dieser Stelle fragen. Das eingangs erwähnte Dialektische im Charakter von Maurmairs Kunst wird hier wiederum bestätigt. Es ist keine romantische Kunst, es ist nicht Land-Art, es ist eben die aus These und Antithese resultierende Synthese, die sich als Mittlerin zwischen Natur und Kultur auszeichnet und die diese vielgestaltigen Objekte wie Lebewesen erscheinen lässt. Und obwohl Synthese nüchtern, trocken und wenig freundlich klingt, sind die hier besprochenen Arbeiten Ausdruck eines synthetischen Verfahrens, das den Respekt vor der Natur bzw. grundsätzlich vor dem anderen – welchen Charakters es auch immer sei – zur Grundlage seiner Auseinandersetzung, des Nachdenkens, macht. Sie sind, um nicht missverstanden zu werden, keine Anti-Haltung. Sie sind auch keine die Natur überhöhenden, sklavisch idyllisierenden Objekte, denn dazu befragt der Künstler zu sehr seine Position innerhalb der ihn umgebenden Lebenswelten.

Urban Wilderness hat immer auch was mit Spuren zu tun: mit Tierspuren, mit Spuren aller Art, mit Pflanzen und Tieren in den noch letzten Refugien städtischer Verbauung. So setzt uns diese Kunst auf Fährten, die wir im pulsieren-

what does that mean in respect to art and Urban Wilderness? Once again the already mentioned dialectic aspect in the character of Maurmair's art is verified. It is no romantic art, no land-art, it is the resulting synthesis of thesis and anti-thesis, this synthesis distinguishes itself as medium between nature and culture letting these multi-shaped objects appear as creatures. Synthesis might sound too simple, strict and unfriendly, however, these works of art, discussed here, are the expression of a synthetic process letting the respect of nature or in general of everything – no matter of which character – be the basis for discussion, for contemplation. They are not – in order not to be misunderstood -an anti-point of view. They are not objects glorifying nature or strongly idylllizing it, as the artist vehemently questions his position within the worlds of living surrounding.

Urban wilderness is always seen in connection with traces: traces of animals, all sorts of traces, of plants and animals living in the last refuges of urban buildings. This art shows us traces, which we normally would not notice in the fast rhythm of city life, we would not expect it either. New perspectives

den Rhythmus großstädtischen Lebens weder sehen geschweige denn ahnen würden. Aber sie öffnet uns auch neue Perspektiven, indem sie uns ermöglicht, archetypische Strukturen zwischen Mensch und Tier zu erkennen. Denken wir nur an die Drucke mit den Behausungs- und U-Bahnnetz-Plänen (Abb. S. 86). Das Vermögen, Ähnlichkeiten zwischen Tier und Mensch derart frappierend aufzuzeigen, ist augenblicklich faszinierend und wohl einer unter anderen Gründen, warum diese Arbeiten auf Anhieb überzeugen. Die abendländische wie die morgenländische Philosophie ist voll von Bemerkungen über Natur, mehr noch, es hat sich sogar von Anbeginn der Herausbildung abendländischer Philosophie ein eigener Zweig innerhalb der Philosophie, die Naturphilosophie, entwickelt. Erst im 20. Jahrhundert zerfielen diese jeweils grundlegenden Überlegungen, aus der Entwicklung der Technikgeschichte resultierend, in hochspezialisierte Einzelteile. Urban Wilderness gehört noch nicht zu den neuen Naturphilosophien, aber angesichts der Bedeutung dieser natur- wie kulturbehafteten Phänomene sollte sie vielleicht aufgenommen werden. Das Nouveau Bestiarium der hier versammelten Arbeiten ist der Beweis für die kreative Kraft einer zeitgenössischen künstlerischen Auseinandersetzung, die sowohl die domestizierte, ja, fast manische Affektkontrolle des Menschen als auch deren archaischen, anarchischen Widerpart, der verdichtet in jeder Stadt steckt, aufzeigt.

however, are opened enabling us to recognize archetypic structures between man and animal. Think of the prints showing the plans of living areas and of the underground net (Fig. p. 86). The ability of showing similarities between animal and man in such a clear way is fascinating and, most probably one of the reasons why these works of art have been convincing since the beginning. The occidental and the oriental philosophy are full of comments on nature. Moreover a new line of philosophy, philosophy of nature, developed from the very beginning on of the formation of oriental philosophy. During the 20th century these basic considerations disintegrated, they fell to pieces into highly specific single pieces resulting from the history of technics. Urban Wilderness does not yet count to the modern philosophies of nature, however, the significance of the phenomena afflicted with nature and culture might let an admission seem plausible. The Nouveau Bestiarium of the works collected here, is the evidence of the creative potential of a contemporary discussion of arts showing the domesticated, nearly maniatic control of the affects of humans and also their archaic, anarchic counterpart, which can be found in an intense version in every town.

URBAN WILDLIFE STUDIES

Tiger

Giraffe

Zebra

Jaguar

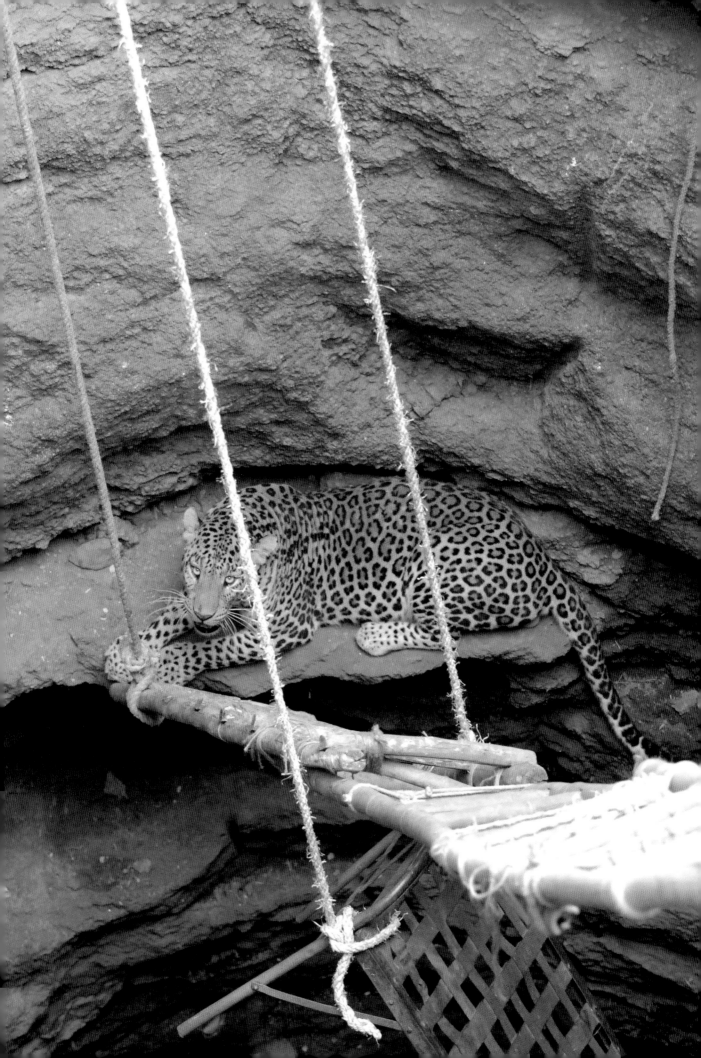

Fleischfresser in den Städten – Konflikt oder Möglichkeit?
Urban carnivores – much more than conflict

Chris Walzer

Das Tempo, mit dem sich heute auf unserem Planeten die Verstädterung vollzieht, steigt rasant an. Der Urbanisierungsgrad hat jedoch einen enormen Einfluss auf die Struktur von Ökosystemen und deren inhärente Prozesse. Die daraus resultierenden ökologischen Veränderungen führen zwangsläufig auch zur Veränderung der verfügbaren Ökosystemleistungen.

Während wir Menschen Seite an Seite mit Wildtieren lebten, seit es menschliche Siedlungen gab, wird heute zunehmend von direkten Begegnungen zwischen Menschen und Wildtieren berichtet. Dementsprechend steigt die Anzahl der wissenschaftlichen Studien, die sich mit dieser Thematik auseinandersetzt.

Begegnungen zwischen Menschen und Tieren im städtischen Raum sind bislang vor allem durch Konflikte charakterisiert – wie die Übertragung von Krankheiten, die Beschädigung von Eigentum und tatsächliche körperliche Angriffe. Dennoch gelten die positiven Auswirkungen auf physischer und psychischer Ebene, welche die Interaktion zwischen Mensch und Natur im weiteren Sinne hat, mittlerweile als anerkannt. Als Beispiel sei hier das sogenannte „Waldbaden", Shinrin-yoku (Japanisch), erwähnt, dieser kurze entspannte Spaziergang im Wald wird als ein möglicher Lösungsansatz für die steigende Zahl der psychischen Erkrankungen in Stadtgebieten verstanden. Der mögliche Nutzen, den

The rate at which the world is urbanized is markedly accelerating. Urbanisation has a enormous impact on ecosystem structure and processes. These changes subsequently lead to changes in available ecosystem services.

While wildlife has existed in urban areas since humans have lived in settlements, today there is a noticeable increase in reported human-wildlife interactions and a respective increase in scientific research devoted to this topic.

Human-wildlife interactions in urban areas are largely characterized by conflicts. These include disease transmission, property damage and actual physical attacks. However, while the physical and psychological importance of human interactions with nature (e.g. forest bathing, Shinrin-yoku in Japanese, as one solution for increasing mental illness in urban areas have recently been recognized, the possible benefits to humans of urban wildlife are more elusive.

The complex urban matrix constitutes a challenging environment for wildlife to survive in. In general terms biotic diversity decreases in urban areas. Expanded diversity in urban areas is often associated with an increasing number of alien species. Species that have specialist diets, are very large or are very small tend to disappear from urbanized areas. On the other hand medium-sized species with a wide range of behaviour-

Wildtiere in der Stadt uns Menschen bringen können, ist allerdings schwerer fassbar.

Für Wildtiere stellt die komplexe städtische Matrix ein herausforderndes Umfeld dar. Generell kann man sagen, dass die Vielfalt an Lebewesen in städtischen Räumen abnimmt. Eine erweiterte Diversität in den Städten wird oft mit einer zunehmenden Zahl an gebietsfremden Arten gleichgesetzt. Nahrungsspezialisten, die entweder sehr groß oder sehr klein sind, verschwinden zusehends aus der urbanen Umgebung. Mittelgroße Arten hingegen, die eine auffallend große Anpassungsfähigkeit besitzen – wie zum Beispiel Waschbären, Füchse, Marder oder Leoparden – haben es weniger schwer, sich in der von Menschen dominierten Umwelt zurechtzufinden. Während es im 18. Gemeindebezirk in Wien keine allzu große Besonderheit darstellt, einem die Straße überquerenden Fuchs zu begegnen, leben die meisten Füchse in Wien zurückgezogen und im Verborgenen. Dennoch sind es gerade Fuchsbestände in den städtischen Räumen, die äußerst stark zugenommen haben, sodass die höchste Fuchsdichte in Städten und Großstädten beobachtet werden kann.
In den 1980er wurden über 30 Füchse pro km² in Bristol gezählt. Ausgelöst durch diese hohe Dichte kam es zu tiefgreifenden Veränderungen im Sozialverhalten der Füchse: Die sonst im Erwachsenenalter einzelgängerisch lebenden Tiere bildeten Fuchsrudel. Auch in Zürich gibt es eine sehr große Fuchspopulation. Die Stadt hat beträchtliche Anstrengungen in Form von umfangreichen Informationskampagnen unternommen, um das Zusammenleben zwischen Menschen und Füchsen zu ermöglichen. Diese Kampagnen

al plasticity – racoons, foxes, martens and leopards– adapt well to these human dominated environments. While an unperturbed fox crossing the road at dusk is a common sight in Vienna's 18th district, most Viennese foxes are shy and remain cryptic neighbours. However, some urban fox populations have increased massively with the highest fox densities recorded in towns and cities. In the 1980s there were over 30 foxes per km2 in the city of Bristol. This high density induced significant changes in the social behaviour of the fox population with the formation of adult fox packs. The city of Zürich also hosts a very large population of foxes and has

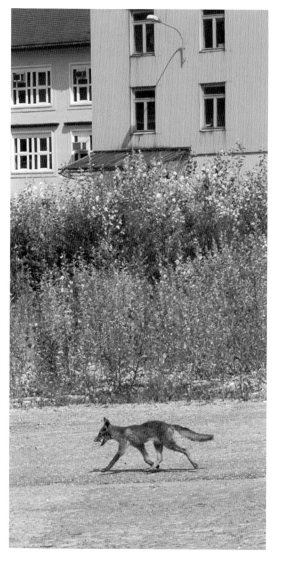

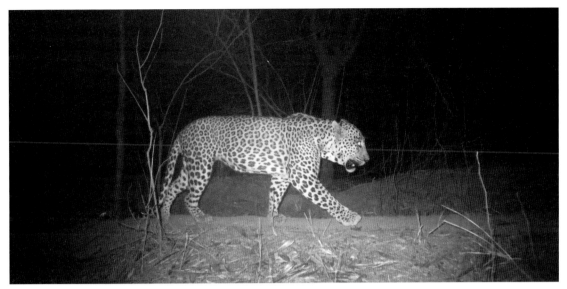

versuchen nicht nur, Verständnis für Konflikte und erlittene Schäden zu erreichen, sondern zeigen auch den Nutzen der Füchse, indem sie Ratschläge bereitstellen, wie diese scheuen Tiere am besten aufzuspüren und zu beobachten sind.

Ähnlich dem Fuchs in Europa ergeht es dem Koyoten in den USA. Der ehemalige „Geist der Prärie" ist zum „Geist der Städte" geworden und bewohnt mittlerweile die größten städtischen Ballungszentren der USA. Im letzten Jahrzehnt des 20. Jahrhunderts stieg die Anzahl an Interaktionen zwischen Menschen und Koyoten im Ballungsraum von Chicago signifikant an. Während in den frühen 1990er Jahren weniger als 20 Koyoten pro Jahr weggebracht wurden, da sie als „Belästigung" eingestuft wurden, stieg diese Zahl Ende der 1990er auf 350.

Ähnlich wie in Europa fokussiert die Vielzahl an Daten und Zahlen auf die Konflikte und vernachlässigt dabei den möglichen Nutzen und die ökologischen Aufgaben, die diese Fleischfresser in den Städten erfüllen. Karnivoren in städtischen Räumen helfen dabei,

made considerable efforts to facilitate human-fox cohabitation with comprehensive information campaigns. These campaigns not only focus on mitigating conflicts and damages but also value the benefits of the species by providing advice on how to track and observe foxes.

Similar to the fox in Europe, the former 'ghost of the plains' – the coyote – has become the ghost of the cities, inhabiting some of the largest metropolitan areas in the USA. In the last decade of the 20th century the number of interactions between coyotes and humans in the Chicago metropolitan area increased sharply. While in the early 1990s less than 20 so-defined nuisance coyotes were removed per year, this number increased to 350 by the end of the 1990s.

Similar to the situation in Europe, most information centres on conflict while disregarding the potential benefits and ecological functions urban carnivores serve. Urban carnivores are reported to have helped in controlling rodent populations – their major food-source– and in reducing Canada geese through nest predation. More controversial in the

die Population an Schadnagern – ihrer Hauptnahrungsquelle – zu kontrollieren und durch Nestraub auch die Zahl der Kanadagänse zu verringern. Eine größere öffentliche Diskussion löst die Verringerung der Anzahl der frei laufenden Haus- und Wildkatzen aus, die jedoch als Nebeneffekt wiederum positive Auswirkungen auf den Bruterfolg vieler Singvögelarten hat. Wie das Beispiel der Hauskatzen in Chicago veranschaulicht, können von Menschen dominierte Räume durch die große Zahl an Haustieren für Karnivoren durchaus reich an potenziellen (domestizierten) Beutetieren sein. Dadurch wird die generelle Abnahme an natürlicher Beute in von Menschen geprägten städtischen Räumen abgefangen.

In Indien können Leoparden, im Gegensatz zu anderen Großkatzen, in von Menschen veränderten Räumen bestehen. Leoparden sind bei ihrer Nahrungswahl sehr anpassungsfähig, können von ihrer natürlichen Beute rasch auf domestizierte Arten umschwenken und weisen darüber hinaus noch eine hohe Toleranz der menschlichen Präsenz gegenüber auf. Einzelne Leoparden, an denen Halsbänder mit GPS-Empfängern angebracht worden waren, wurden regelmäßig dabei beobachtet, wie sie menschliche Siedlungen durchquerten. Wiederum andere wohnten, so gut wie unentdeckt, als stete Bewohner Seite an Seite mit den Menschen. Dadurch hat sich in Indien gezeigt, dass die Biomasse der vorhandenen Hunde und Katze ausreicht, um eine hohe Populationsdichte an Leoparden zu gewährleisten. Natürlich bringt die Jagd auf Haustiere die Leoparden in einen sehr engen Kontakt mit Menschen und trägt dadurch ein sehr hohes Konfliktpotenzial in sich.

general public is the reduction in free-ranging domestic and feral cats, which has been shown to have a beneficial trickle-down effect on nesting success of songbirds. As domestic cats in Chicago exemplify, human-dominated landscapes can be very rich in potential domestic prey for carnivores and can compensate for the general decrease in natural prey in human impacted, urbanized areas.

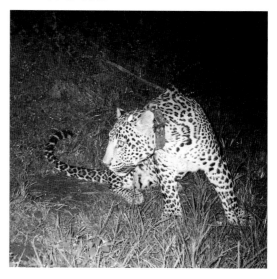

In India, the leopard, in contrast to other felids, can persist in human-altered landscapes due to it's highly flexible foraging habits, allowing for a switch from natural prey to domestic species, and a high tolerance of human presence. GPS-collared individuals have regularly been recorded, moving through human settlements, and some remain practically undetected as permanent residents among the human inhabitants. It has been shown in India that the standing biomass of domestic dogs and cats are sufficient to sustain a high density of leopards in urbanized human-dominated landscapes. Inherently, preying on domestic species brings the leopard in close contact with humans and constitutes an important cause of conflict.

Neben der offensichtlichen und vielerorts herausgestrichenen Rolle, welche Wildtiere in Konflikten mit Menschen einnehmen, scheint es vor allem wichtig, zu untersuchen, zu verstehen und darüber hinaus zu kommunizieren, in welcher Art und Weise städtische Wildtiere – in diesem Fall vor allem Fleischfresser – eine Bereicherung für Ökosysteme darstellen. Allem voran steht aber, dass wir in unserer zunehmend urbanisierten, von Naturentfremdung und Ressourcenknappheit geprägten Welt unseren Zugang zur und unser Verständnis für Natur überdenken müssen – sowie in diesem speziellen Fall unser Zusammenleben mit Wildtieren.

Beyond the obvious and often emphasized role of urban wildlife in conflicts with humans, it appears important to investigate, understand and communicate how urban wildlife, and in this case specifically carnivores, potentially contributes to the provision of ecosystem services increasing human health and well-being. Most importantly, in our increasingly urbanized, nature-dissociated and resource-constrained world, we must carefully rethink our understanding of nature and in this case, specifically our cohabitation with wildlife.

Leopard

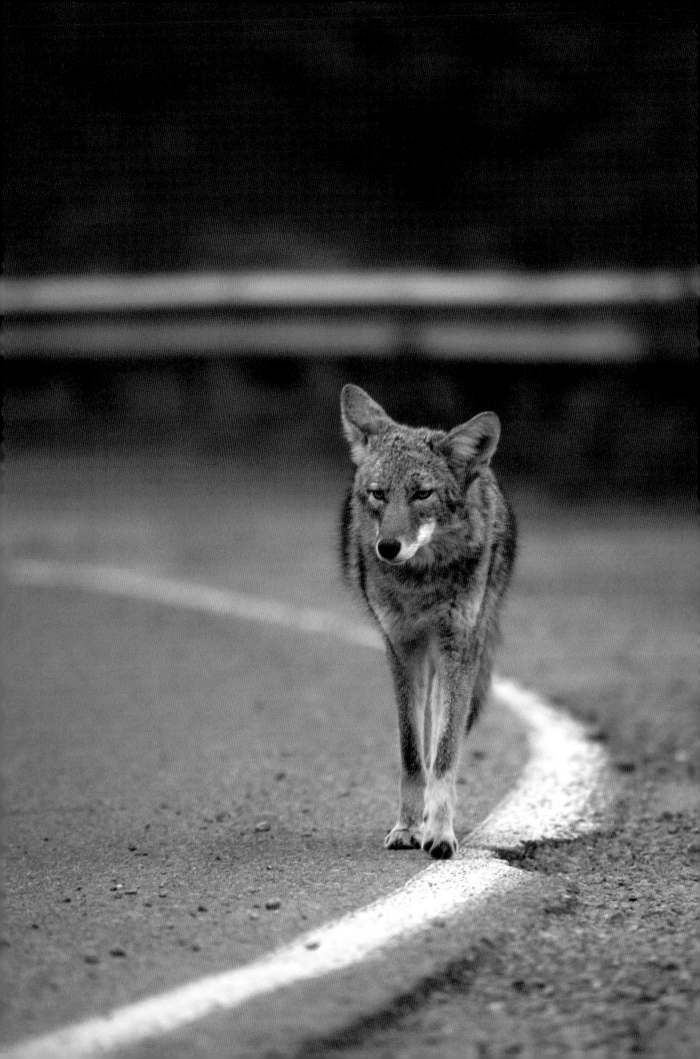

Natürliche Welt

Natural World

Tom Brown Jr.

Naturverbindung ist eines unserer wichtigsten Geburtsrechte als Erdenbewohner. Unglücklicherweise verlieren wir zunehmend dieses Geburtsrecht. Die Errungenschaften unserer modernen Gesellschaft trennen uns vom Erfahren und Interagieren mit unserer Umwelt: Durch die Benützung moderner Technologien richten wir unsere Aufmerksamkeit auf die Bildschirme unserer Mobiltelefone, Tablets, Computer und Fernseher. Immer und überall in sozialen Netzwerken präsent sein zu können, entfremdet uns zunehmend von der natürlichen Welt. Es scheint fast so, als ob die meisten von uns mehr „Natur" in den Medien konsumieren würden, als diese in der realen Welt am eigenen Leib zu erfahren. Um unsere Gesundheit – physisch wie auch emotional – ist es schlecht bestellt. Die (heutige) Gesellschaft ist nicht geerdet, weder körperlich noch emotional. Die Stressfaktoren, denen wir heute ausgesetzt sind, unterscheiden sich enorm von jenen früherer Zeiten. Die moderne Gesellschaft scheint darauf ausgerichtet zu sein, sich vom Erleben ihrer natürlichen Umgebung zu trennen.

„Geerdet zu sein" bedeutet, falls man physisch oder emotional nicht in Balance ist, diese Ausgewogenheit durch den Kontakt zur Erde wiederzuerlangen. Es gibt verschiedene Herangehensweisen, allen gemeinsam ist eine Auseinandersetzung mit der natürlichen Umwelt, der Erde selbst, dem Wasser, den Bäumen, Sträuchern oder Steinen, was auch immer einem persönlich am meis-

Making connections with the natural world around us is a major part of our birth-rite as inhabitants of the Earth. Unfortunately, living in the modern societies of today, much of that birth-rite has been lost to us. Modern society is geared to disconnect us from experiencing and interacting with our environment. Modern technology tunnels our awareness into the screens of our cell phones, tablets, computers and television sets. The instant communication social media offers us, further alienates one from the natural world. It seems that most of us see more pictures of nature in the media than actually experience it first hand. The health of humankind, physically and emotionally, is in very poor shape. Basically, society today is not grounded, either in their physical body or in their emotional state. The stress factors we face are far different than any other time in history. Modern society appears geared to disconnect us from experiencing the natural environments around us.

The term "being grounded" is based on how a person who is out of balance, physically, emotionally or both, can regain some semblance of balance through contact with the earth. This form of grounding can be approached in a number of ways, all involved with some form of touching the earth's many environmental forms, the earth itself, water, trees, bushes, rocks, in whatever form you are drawn to connect through. Our challenge, society's challenge, is to then make time to go out into the natu-

ten zusagt. Es ist unsere Herausforderung, um nicht zu sagen, die Herausforderung der gesamten Gesellschaft, in die Natur hinauszugehen, um sich ihr mit voller Aufmerksamkeit zu widmen.

Eine Sache unterscheidet uns Menschen von allen anderen Wesen – wir haben immer die Möglichkeit zu wählen: Die Wahl, einen Spaziergang zu machen oder einfach unter einem Baum zu sitzen und die Schöpfung zu preisen. Dies zu tun,– eben diese Wahl zu treffen –, ist eine große Herausforderung für alle Menschen, die in einer urbanen Umgebung leben. Zuerst müssen wir uns bewusst dafür entscheiden, hinaus in die Natur zu gehen, um mit ihr in Verbindung zu treten. Je mehr Zeit wir in der Natur verbringen, umso mehr synchronisieren sich unsere beiden Gehirnhälften. Unser Tun und Handeln,

ral world that surrounds us and open our awareness to it.

What makes human beings different than all other creatures is our ability to exercise choice. The choice to take a walk, the choice to sit under a tree and embrace the Temples of Creation. That is one of the major challenges today for those who live in city and suburban environments. We must first commit ourselves to make the conscious choice to go out and make connections with the natural worlds around us. The longer one spends in nature, the more the left and right hemispheres of our brain begin to synchronize. We move from the left brain dominating analytical thinking to the right brain emotional and artistic places of experience, from the beta brain wave states to the alpha brain waves.

normalerweise bestimmt von der analytisch denkenden linken Gehirnhälfte, wird dadurch vermehrt von der emotional und künstlerisch geprägten rechten Gehirnhälfte bestimmt – wir gelangen vom Status der Beta-Gehirnwellen zum Status der Alpha-Gehirnwellen.

Aber was können wir als Gesellschaft tun, um den vorherrschenden Mangel an Naturverbindung zu kompensieren, wie können wir unser Geburtsrecht wiedererlangen? Großvater Stalking Wolf hat immer wieder betont, wie wichtig es ist, seine Aufmerksamkeit zu erhöhen, unabhängig von der Situation, in der man sich gerade befindet. Es war eine unausgesprochene Regel zwischen Großvater, Rick und mir, dass wir jeden Morgen zu Sonnenaufgang und jeden Abend zu Sonnenuntergang auf unseren geheimen Sitzplatz gehen, um dort der Schöpfung zu huldigen. So feierten wir diesen Moment mit all unseren Sinnen, mit jeder Pore unseres Daseins. Wir sprachen zum Schöpfer: „Große Kraft, Großvater im Himmel, lehre mich, führe mich, erleuchte mich mit Deiner Weisheit." Danach bekräftigten wir unsere Vision, sprachen Gebete, dachten nach und sprachen eine Danksagung. In diesen Momenten beobachteten wir sehr aufmerksam, was rund um uns geschah. Die morgendlichen oder abendlichen Vogelgesänge, die sich ändernden Winde und wie sich die Pflanzen und Bäume in Hinblick auf Jahreszeit und Wetterbedingungen verhielten.

Man kann einen geheimen Sitzplatz überall dort etablieren, wo man für sich einen Rückzugsort findet – ein Ort, an dem man zur Ruhe kommt. Am besten startet man damit in einer natürlichen Umgebung, mit der Zeit aber, wenn dies

So what can people do to turn around a lack of connection with the natural world, how can we regain our birth rite? Grandfather constantly emphasized expanding our awareness regardless of the situation. It was an unspoken rule with Grandfather that every morning at sunrise and every evening at sunset, Grandfather, Rick and I would go to our Sacred Sit Area to first bask in the Temples of Creation. We would do this by reveling in all around us, opening all our senses to the moment. Then we would call to the Creator, „Great Spirit, Grandfather, teach me, guide me, enlighten me with your wisdom." At that point we would reaffirm our vision, offer prayers, reflect, and offer thanksgiving. All this time we paid close attention to everything happening around us. The morning or evening birdsongs, the changing winds, how the plants and trees around are reacting to the time of season and weather systems.

You can establish a sacred sit spot just about anywhere that offers some sense of solitude. Yes, it is best done in a natural setting, especially starting off, but once you have established a regular routine, you can do your sit just about anywhere, even driving or commuting to work. There is a certain special energy that occurs with the rising and setting of the sun, but the main thing is doing a sacred sit on a regular basis. The connections you make with your environment build over time.

Everything has a spirit, it is alive, from the giant redwoods to a small pebble. Humans have the ability to feel the energy of everything around us. Grandfather referred to this earth spirit as *The Spirit That Moves in and Through all Things*. Ask indigenous peoples from

101

zur Routine geworden ist, kann der Sitzplatz überall praktiziert werden, sogar beim Autofahren oder auf dem Weg zur Arbeit. Die Zeiten von Sonnenauf- und -untergang sind besondere Tageszeiten mit einer ganz speziellen Energie, die sich gut für eine Sitzplatzsession eignen. Das Allerwichtigste aber ist, dass man diesen Platz regelmäßig besucht. Die Verbindungen zur Umgebung entstehen im Laufe der Zeit.

Alles, was lebt, besitzt einen Geist, egal ob es ein Mammutbaum ist oder nur ein kleiner Kieselstein. Wir Menschen besitzen die Fähigkeit, die Energien, die uns umgeben, wahrzunehmen. Großvater bezeichnete diese Erdenergie als *Geist, der sich in und durch alle Dinge bewegt*. Betrachtet man indigene Völker, egal von welchem Ort dieses Planeten, eines ist ihnen allen gemein: Ihr Überleben hängt stark von ihrer Beziehung zu

any region of the Earth. They live their lives depending upon the strength of their connection with their environment. Their natural instincts are well honed, so that they can sense danger, can sense the coming storm without an app on a cell phone or weather report. A major key to any survival situation depends on the ability to surrender to the Earth. Through a true state of surrender, everything one needs is provided. What you might need doesn't walk up to you or drop from the sky, through surrender you are led to the needed herb for healing or sapling you need to collect for an arrow or bow stave. Grandfather often said, „the greater the need, the greater the results".

Three key elements you can use to further your connection with your environment are: Wide Angle Vision, Fox Walking and the Pause and/or Surrender.

ihrer Umwelt ab. Ihre (natürlichen) Instinkte sind so fein, dass sie Gefahren spüren können, zum Beispiel spüren sie, wenn ein Sturm aufzieht – ohne Zuhilfenahme einer App am Mobiltelefon oder der Wettervorhersage. Die Fähigkeit zur Hingabe an Mutter Erde ist der Schlüssel für jede Survival-Situation. Wenn man sich wirklich hingibt, wird einem alles zuteil, was man braucht. Es wird wahrscheinlich nicht plötzlich vor dir erscheinen oder vom Himmel fallen, aber durch wirkliche Hingabe wirst du zur benötigten Heilpflanze geführt oder zum Beispiel zu einem Baum, der die passenden Triebe für deine Pfeile oder das richtige Holz für einen Bogen liefert. Großvater pflegte zu sagen: „Je größer das Bedürfnis, umso größer das Ergebnis."

Folgende drei wichtige Schlüsselelemente helfen, die Naturverbindung zu erhöhen: Der Weitwinkelblick, der Fuchsgang sowie die Pause und Hingabe. Diese einfachen Fähigkeiten helfen nicht nur dabei, die Aufmerksamkeit zu erhöhen, um seine Umgebung besser wahrzunehmen, sondern auch, sich selbst besser zu spüren. Diese drei Werkzeuge werden im Standardkurs an der Tracker Wilderness and Survival School unterrichtet. Darüber hinaus werden andere primitivtechnologische Fertigkeiten vermittelt, die mit Großvaters heiliger Survival-Ordnung in Verbindung stehen: Behausung, Wasser, Feuer, Essen.

Der Weitwinkelblick – Den Weitwinkelblick, auch „Eulenaugen" genannt, übt man, indem man geradeaus leicht oberhalb des Horizonts schaut, seine Arme seitlich ausstreckt und mit den Fingern wackelt, so dass man in der Lage ist, die Bewegungen der Finger noch

These simple skills are a doorway to a greater sense of awareness of not only the natural world around you, but foster a stronger sense of yourself. These three tools are first introduced in my Standard Class at the Tracker Wilderness and Survival School, along with the primitive skills associated with Grandfather's Sacred Order of Survival: Shelter; Water; Fire; Food.

Wide Angle Vision – To enter Wide Angle Vision (WAV) gaze just above the horizon, hold your arms straight out at your sides and wiggle your fingers until you are able to see their motion. Relax your gaze and take in everything in front of you. From this place, you notice even the slightest movement in your field of vision, from an insect crawling on the ground or flying by, to the flight of the birds, a squirrel in a tree or the wind moving through the foliage. It's natural to focus on a movement, but then go back into viewing the overall landscape. Grandfather called WAV the *doorway to invisibility*. That is because when you „tunnel" your vision on an

zu sehen. Man entspannt seinen Blick und genießt alles, was vor einem liegt. Auf diese Weise ist man in der Lage, die kleinste Bewegung in seinem Blickfeld wahrzunehmen, angefangen von einem Insekt, das am Boden kriecht oder vorbeifliegt, bis zu vorbeiziehenden Vögeln, einem Eichhörnchen in einem Baum oder die Bewegung der Blätter im Wind. Natürlich fokussiert man seinen Blick, wenn man eine Bewegung wahrnimmt, aber dann sollte man wieder entspannt die gesamte Landschaft überblicken. Großvater nannte den Weitwinkelblick auch *Tor zur Unsichtbarkeit*. Wenn man seinen Fokus auf jemanden richtet, die Person oder das Tier sozusagen im Tunnelblick anstarrt, fühlt dieses Wesen, dass es angestarrt wird. Ist dir schon passiert, dass du gefühlt hast, dass dich jemand anstarrt? Man nimmt es wahr, wenn dies passiert. Dasselbe gilt für beobachtete Tiere, aber wenn man die Welt im Weitwinkelblick betrachtet, wird man als Betrachter nicht wahrgenommen. Nur in diesem Zustand ist es möglich, sich so nah an ein Reh oder an ein anderes Wildtier heranzupirschen, bis man es berühren kann. Durch langsames Gehen im Weitwinkelblick erreicht man nach einem kurzen Zeitraum automatisch den Alpha-Wellen-Zustand seines Bewusstseins. Ab der Pubertät sind unsere Gehirnströme überwiegend im Beta-Wellen-Modus. Aber auch durch Meditation ist es möglich, diesen Alpha-Wellen-Zustand zu erreichen. Großvater jedoch meinte, dass jegliche Art der Meditation einer dynamischen Methode entsprechen sollte, die man überall mit offenen Augen und in Bewegung praktizieren kann. Der Weitwinkelblick birgt zahlreiche andere Vorteile, die jeder selbst herausfinden kann.

animal or person, they sense your focus on them. How often have you felt someone looking directly at you? You feel it when it's happening. So do animals, so when you are in WAV, the animal or person is not aware of your presence. It is only from this place you can stalk up to and touch a deer or other wild animal. Walking slow for a few moments in WAV takes you into the alpha brain wave state. Once we reach adolescence, our brain waves are predominantly in the beta brain wave state. One enters the alpha state when meditating as well. Grandfather felt that any meditative state should be a dynamic form of meditation, that you can do anywhere, with eyes open and while moving. There are numerous other benefits to WAV that you can discover on your own.

Fox Walking – Fox walking is a way to slow down your walking pace and feeling the earth as you move. The object is to place your foot on the ground, rolling from the outside of the foot to the inside, then down to your heel before placing your weight on that foot. This way you feel any sticks that might snap or rocks that could upset your balance and reset your foot before placing your full weight on it. Walking this way, you don't have to look at where you step and can maintain an upright posture, maintaining a view of the landscape. Slowing down your walking pace moves you closer to „Earth Time" which fosters a deeper connection between you and your environment. Combining Fox Walking and Wide Angel Vision is a dynamic way to enter into a meditative state and exponentially increasing your awareness.

The Pause & Surrender – While you are Fox Walking in WAV through a natural

Der Fuchsgang – Der Fuchsgang ist eine langsame Fortbewegungsart, die es ermöglicht, den Boden zu fühlen, während man geht. Dabei tritt man zuerst mit dem Vorderfuß auf, zuerst mit der Außenseite, dann mit der Innenseite, bis man schließlich die Ferse aufsetzt und zu guter Letzt sein ganzes Gewicht auf den Fuß verlagert. So fühlt man jede Unebenheit, jedes Stückchen Holz oder jeden Stein, auf den man tritt. Bevor man dadurch jedoch die Balance verliert, kann man seinen Fuß bereits wieder an einer anderen Stelle aufsetzen – eben schon kurz bevor man sein gesamtes Gewicht darauf verlagert hat. Wenn man auf diese Weise geht, braucht man nicht auf den Boden zu schauen, sondern bewegt sich in aufrechter Haltung und kann dabei auch die gesamte Landschaft im Blick behalten. Und wenn man nun seine Fortbewegung verlangsamt, bringt dies einen näher an den Rhythmus der Erde, was einen dabei unterstützt, eine tiefere Verbindung zur Umwelt aufzubauen. Die Kombination von Fuchsgang und Weitwinkelblick ist eine dynamische Möglichkeit, einen meditativen Zustand zu erlangen und darüber hinaus die eigene Aufmerksamkeit exponentiell zu erhöhen.

Pause und Hingabe – Wenn man im Fuchsgang und im Weitwinkelblick unterwegs ist, egal ob in der Natur oder anderswo, kann es vorkommen, das man auf bestimmte Begebenheiten in der Landschaft aufmerksam wird. Wenn dies passiert, halte für einen Moment inne und lass die Störung, die deine Bewegung in der Umwelt verursacht hat, sich ein wenig verflüchtigen. Großvater nannte diese Wellen, die man in der Landschaft hinterlässt, auch *konzentrische Ringe*.

setting or anywhere, really, different objects or areas of the landscape draw your attention. When this happens, pause for a moment, let the ripples of your movement on the landscape, settle down, Grandfather called these ripples *Concentric Rings*.

Then take a slow breath and as you let it out, surrender all thought, all expectation, all personal history and enter the true Now of the moment. Pay attention to the first thing that comes to your mind, be it an image, thought, feeling or any form of communication. You'll be surprised by the many lessons and communications that come to you this way. Use this Pause any time during your day, at work or play. This is one way to take the constant rush out of life and ground yourself in the moment.

These skills and tools are simple means to re-establish your connections with the environments you move through. They are ways to ground yourself and find ways to listen to the earth and to develop a deeper relationship with our Earth Mother and all her creations. Play with these tools and have fun with them. Many people search for the meaning of life. To Grandfather the meaning of life is: Peace, Love, Joy and Purpose. These skills can take you closer to living in that reality. It's up to you to do the rest by putting in the „dirt time" as Grandfather called it, practicing these tools and gaining experience with them.

As you do, enjoy the growing feelings of interconnection as they deepen between you and every aspect in the natural worlds you journey through.

In Medicine,
Tom Brown, Jr.

Nimm einen sanften Atemzug, und wenn du ihn ausstößt, werde dabei mit völliger Hingabe alle Gedanken und Erwartungen, deine gesamte persönliche Geschichte los und erlebe das wahre JETZT dieses Augenblicks. Achte auf das erste, was dir in den Sinn kommt, sei es ein Bild, Gedanke, Gefühl oder eine andere Form der Kommunikation. Du wirst überrascht sein über die Vielzahl an Lehren und Nachrichten, die auf diese Weise zu dir kommen. Integriere diese Pause in deinen Alltag, egal ob in der Arbeit oder beim Spiel.

Diese Fertigkeiten und Werkzeuge sind einfache Mittel und Wege, die Verbindung zur Landschaft, in der man sich bewegt, wiederherzustellen. Es gibt viele Methoden, sich wieder zu erden, die Stimme der Natur zu hören und eine tiefere Verbindung mit Mutter Erde und all ihren Geschöpfen einzugehen. Verwende diese Werkzeuge auf spielerische Art und habe Spaß dabei. Viele Menschen fragen sich nach dem Sinn des Lebens. Für Großvater waren es: Friede, Liebe, Freude und die Absicht. Die genannten Fertigkeiten können dir helfen, diese Realität zu leben. Es liegt letzten Endes an dir, viel „Zeit im Dreck" zu verbringen, wie Großvater es nannte, um diese Fertigkeiten zu trainieren und dabei Erfahrungen zu sammeln.

Genieße dabei das wachsende Gefühl der Zusammengehörigkeit zwischen dir und jedem Aspekt der Natur, den du durchstreifst.

In Medicine,
Tom Brown, Jr.

Danksagung

Thanksgiving

Ein großer Dank an die AutorInnen, PhotographInnen und an alle Mitwirkenden

Our heartfelt thanks go to the authors, photographers and to all participants

Besonderen Dank an

Special thanks to

Bianca Maurmair, Mark Beckmann, Anja Seipenbusch-Hufschmied, Angela Fössl, Tommi Bergmann, Randy Walker, Familie, Freunde & allen Mitmenschen

und

an Mutter Erde, an das Wasser und alle Lebewesen, die darin leben, allen Pflanzen, den essbaren und den heilenden Pflanzen, den Insekten, den Vierbeinern, den Bäumen, dem Vogelvolk, den vier Himmelsrichtungen für die Orientierung, der Sonne, Großmutter Mond, den Sternen, den Donnerleuten, allen Lehrern und Mentoren, die bereits gegangen sind und an jene, die noch kommen werden, den Geistwesen, der großen Kraft und an all das, was hier nicht erwähnt wurde.

Bianca Maurmair, Mark Beckmann, Anja Seipenbusch-Hufschmied, Angela Fössl, Tommi Bergmann, Randy Walker, family, friends & fellow human beings

as well as to

Mother Earth, the water and all the beings living in it, all the plants, the food plants and the healing plants, the insects, the four-legged friends, the trees, the birds, the four cardinal points, that give us orientation, the Sun, Grandmother Moon, the stars, the thunder beings, all the teachers and mentors, already gone and yet to come, the spirits, the Creator, and all that is not mentioned here.

Bildnachweis

Fotografie | Photographs ©

Appendix

Projekt StadtWildTiere Wien
Forschungsinstitut für Wildtierkunde und Ökologie
Veterinärmedizinische Universität Wien
Savoyenstraße 1, A-1160 Wien
Wir sind auf Beobachtungen aus der Bevölkerung angewiesen und freuen uns über jede Mitteilung | We depend on observations by the population. We are glad about every information we receive:
www.stadtwildtiere.at

Wiener Wildnis
Verena Popp-Hackner und Georg Popp
Gugitzgasse 8/40, A-1190 Wien
www.wienerwildnis.at

Outdoorschule für Heilpflanzenkunde
Barbara Hoflacher
Maximilianstraße 31, A-6020 Innsbruck
www.heilpflanzen-schule.at

Natur- und Wildnisschule der Alpen
Angelika Bachmann-Hönlinger und Ron Bachmann
Lärchenwald 11, A-6162 Mutters
www.wildniszentrum.at

Tracker School LLC
928 N. Main Street
Manahawkin, NJ 08050, USA
www.trackerschool.com

Gleichheitsgrundsatz:
Es wurde den Autorinnen und Autoren überlassen, über die Verwendung einer gendergerechten Schreibweise zu entscheiden. In diesem Sinne wurde auf eine einheitliche Vorgangsweise verzichtet, trotzdem Wert darauf gelegt wird, dass sich alle Lebewesen – Steine, Pflanzen, Tiere und Menschen beider Geschlechter – gleich behandelt fühlen.

Principle of equality:
It was up to the authors to decide on the use of a gender-wise spelling. Thus we did without a homogeneous proceeding, however, it is important to us to state, that all creatures – stones, plants, animals and humans of both sex– feel dealt with equally.

Imprint

Urban Wilderness

Edited by: Roland Maurmair, Vienna, Austria | www.maurmair.com
Contributions by: Ron Bachmann, Tom Brown Jr., Roland Düringer, Martin Fritz,
Barbara Hoflacher, Wolfgang Kubelka, Roland Maurmair, Verena Popp-Hackner,
Georg Popp, Federik Sachser, Elsbeth Wallnöfer, Chris Walzer and Richard Zink.
Graphic design: Mark Beckmann, Roland Maurmair
Layout: Mark Beckmann | eggtion.net
Cover: Mark Beckmann, Roland Maurmair
Translations: Claudia Kubelka, Daniel Ostermann, Daniel Strnad, Roland Maurmair
Proofreading: Petra Möderle
Printed by: gugler* print GmbH

Library of Congress Cataloging-in-Publication data
A CIP catalog record for this book has been applied for at the Library of Congress.

Bibliographic information published by the German National Library
The German National Library lists this publication in the Deutsche Nationalbiblio-
grafie; detailed bibliographic data are available on the Internet at http://dnb.dnb.de.

© 2015 Birkhäuser Verlag GmbH, Basel
P.O. Box 44, 4009 Basel, Switzerland
Part of Walter de Gruyter GmbH, Berlin/Boston

Printed on acid-free paper produced from chlorine-free pulp. TCF ∞
Printed in Austria

ISSN 1866-248X
ISBN 978-3-0356-0584-6

www.birkhauser.com

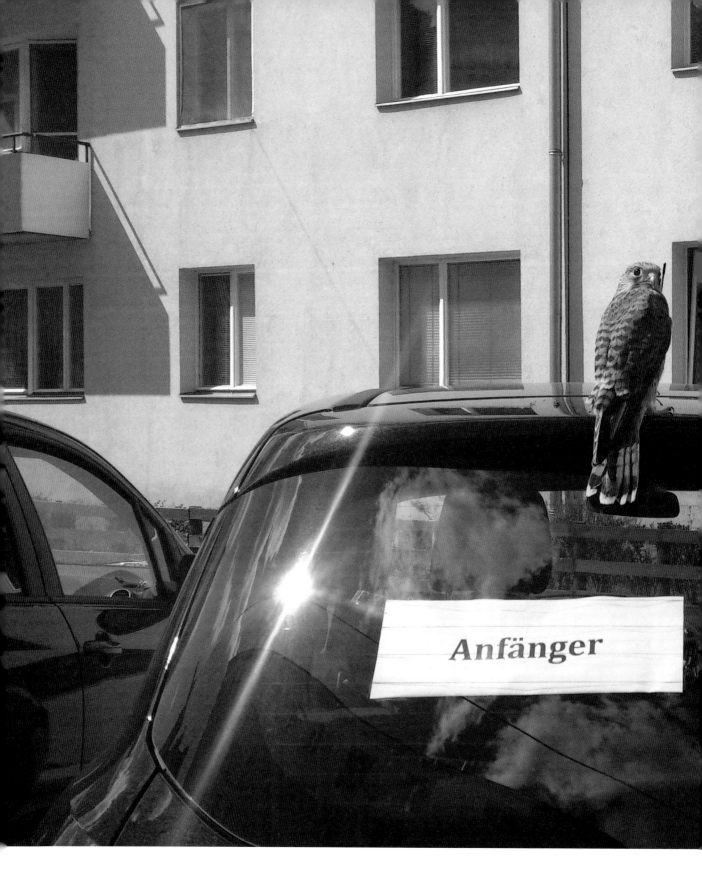

You think it's the end, but it's just the beginning...

Bob Marley